아트 한 스푼, 사색 한 호흡

아트 한 스푼, 사색 한 호흡

예술로 사유하고, 감상으로 성장하는 24편의 노트

초 판 1쇄 2025년 05월 27일

지은이 임지선
펴낸이 류종렬

펴낸곳 미다스북스
본부장 임종익
편집장 이다경, 김가영
디자인 임인영, 윤가희
책임진행 안채원, 이예나, 김요섭, 김은진, 장민주

등록 2001년 3월 21일 제2001-000040호
주소 서울시 마포구 양화로 133 서교타워 711호
전화 02) 322-7802~3
팩스 02) 6007-1845
블로그 http://blog.naver.com/midasbooks
전자주소 midasbooks@hanmail.net
페이스북 https://www.facebook.com/midasbooks425
인스타그램 https://www.instagram.com/midasbooks

© 임지선, 미다스북스 2025, *Printed in Korea*.

ISBN 979-11-7355-248-9 03600

값 **18,500원**

미다스북스는 다음세대에게 필요한 지혜와 교양을 생각합니다.

아트
한 스푼,

사색
한 호흡

임지선 지음

미다스북스

일러두기

- 모든 Part 안에는 '아트노트'가 포함되어 있으며, O(객관적 관찰) - R(감정적 반응) - 작품노트 I(해석 및 의미 찾기) - D(결론) 순으로 구성됩니다.

- 작품 이미지는 먼저 제시되며, 제목과 작가명 등 캡션은 의도적으로 생략하였습니다. 감상자의 주도적 관찰을 유도하기 위한 구성으로 관련 정보는 작품노트에서 확인할 수 있습니다.

추천의 글

『아트 한 스푼, 사색 한 호흡』에 보내주신 귀한 응원의 말들입니다. 이 책을 읽을 독자에게, 각각 또 다른 시선의 길잡이가 될 수 있었으면 좋겠습니다.

『아트 한 스푼, 사색 한 호흡』은 예술을 단순히 감상하는 것을 넘어, 삶을 깊이 사유하고 성장의 계기로 삼고자 하는 이들에게 따뜻한 길잡이가 되어주는 책입니다. 저자는 보티첼리 등 세계적인 예술가들의 작품을 매개로, 우리 안에 숨겨진 감정과 사유를 이끌어낼 수 있게 해 줍니다. 특히 ORID 기법을 통해 감상자가 작품을 직접 체험하고, 자신만의 해석을 만들어가도록 유도하는 방식은 예술과 퍼실리테이션을 결합한 이 책만의 특별한 매력입니다. '생각하는 힘'을 키워서 삶의 깊이를 더 하고 싶은 누구에게나 이 책을 추천합니다.

(사)글로벌인재경영 원장, 윤경로

필자는 전 세계 미술관 속 다양한 예술작품을 소개하고 있다. 이 책은 예술의 힘을 어떻게 하면 조금 더 깊이 체화하고 삶에 적용할 수 있을지 고민해 온 필자의 친절한 미술관 ORID 안내서이다.

(전)서울시립미술관 운영부장 / (현)모두미술공간 운영부장, 백기영

『아트 한 스푼, 사색 한 호흡』은 예술을 매개로 자기 성찰과 타인에 대한 이해를 깊게 확장해 나가는 과정을 담담하게 풀어낸 책입니다. 임지선 저자는 다양한 문화권과 시대를 배경으로 한 예술 작품들을 하나하나 정성스럽게 소개하며, 감상자 스스로 작품과 자신의 삶을 연결해 해석해 보도록 이끕니다. 작품을 바라보는 눈과 마음을 키워가는 과정을 어렵지 않게 풀어내면서도, 예술이 주는 치유의 힘과 인간관계에 대한 깊은 통찰을 놓치지 않습니다.

이 책은 예술을 단순히 감상의 대상으로 삼지 않고, 개인의 내면을 살피고 세상과 소통하는 하나의 방법으로 제시합니다. 작품을 바라보는 방식을 통해 창의성, 비판적 사고력, 소통 능력 같은 현대 사회에 필요한 감수성을 자연스럽게 키워나갈 수 있도록 돕는 점도 의미 있습니다. 특히, 다양한 문화적 배경과 삶의 이야기에 열려 있는 저자의 접근은 유네스코가 강조하는 문화 다양성 증진의 가치와 맞닿아 있습니다. 특정 문화나 기준을 절대화하지 않고, 각 작품과 그 배경에 깃든 삶의 다양성을 존중하며 성찰하는 이 책의 태도는 오늘날 더욱 소중하게 여겨야 할 자세입니다.

『아트 한 스푼, 사색 한 호흡』은 예술을 통해 삶을 더 풍요롭게 바라보고 싶은 이들에게 조용히 길잡이가 되어줄 것입니다. 문화 다양성과 인간 존엄을 존중하는 사회를 함께 만들어가기 위해, 이 책이 전하는 사유와 감상의 경험이 널리 확산되기를 기대합니다.

한국유네스코 연구소장, 전진성

수많은 예술 이미지를 데이터로써 학습한 AI가 인간의 프롬프트에 반응하여 순식간에 생성해 내는 이미지가 넘쳐나는 시대이다. 그래서 인간의 긴 사색이 담긴 예술을 인간의 눈으로 감상하고 그것이 만드는 일상의 변화를 경험하는 것이 어느 때보다 소중하다. 예술을 공감하고 싶은 사람들이 작품에 담긴 예술가의 이야기를 읽어내어 자기 것으로 만드는 데는 약간의 길잡이가 필요할 수도 있다. 『아트 한 스푼, 사색 한 호흡』 속 ORID 방식으로 24개의 세상을 읽어주는 저자의 이야기를 따라 각자의 예술 세상 만들기를 시작해 보기를 권한다.

문화와정책 연구자, 김해보

오늘, 당신의 영혼이 지친 듯 느껴진다면, 『아트 한 스푼, 사색 한 호흡』을 강력히 추천합니다. 제2차 세계대전 이후 병사들의 심리 치유를 위해 고안된 ORID(관찰·해석·성찰·실천) 기법을 예술의 언어로 재해석한 이 책은 당신의 영혼에 따스한 질문과 깊은 통찰을 전합니다.

오늘의 무게를 바라보고,

그 안에서 나만의 의미를 발견하며,

깊이 있는 성찰로 스스로를 다독이고,

일상 속 작은 실천으로 다시 나아갈 용기를 얻게 될 것입니다.

루이스 부르주아의 <거미>, 존 에버렛 밀레이의 <오필리아>를 포함한 24편의 명작을 통해 우리는 매일 맞닥뜨리는 크고 작은 '내면의 전투'를 견딜 힘을 차곡차곡 쌓아갈 수 있습니다. 입 밖으로 꺼내기 힘든 고독의 순간에도, 이 책 속 소울메이트가 당신에게, "오늘도 잘 견뎌냈어요."라는 다정한 진심과 위로를 전할 거예요.

정답 없는 세계를 마주하며 스스로 질문하고 해석할 용기를 북돋아 주는, 『아트 한 스푼, 사색 한 호흡』. 지금, 당신의 영혼을 채워 줄 다정하고 따스한 예술을 만나보세요.

(주)블루버드씨 대표, 김상미

예술 속에서 길을 찾다

돌아보지 않고, 향했던 곳에서

나는 몇 해 전 유방암 판정을 받았다. 영국에 잠시 공부를 하러 가기 직전이었다. 가당치도 않다고 생각했지만, 정말 행운처럼 갑작스럽게 찾아온 꿈 같은 기회였다. 혹시나 가지 못하게 되면 어쩌나, 당시에는 다른 무엇보다 그것이 두렵고 억울하기만 했다. 부모님께 이야기해야 하는 어려운 단계들을 거치고, 수술과 치료를 마치자마자 나는 뒤도 돌아보지 않고 영국으로 향했다. 하지만, 한참이나 어린 친구들과 공부하기에 내 몸은 너무 많이 약해져 있었다. 나는 그때 처음으로 강도 높은 홈트레이닝 운동과 식단조절을 병행했는데, 몸이 회복되면서 거짓말처럼 마음도 회복되는 경험을 했다. 이후 공부하고 운동하는 평범한 일상을 지내면서 런던에 있는 미술관을 다니기 시작했다. 책에서만 보던 유명한 작가들의 전시들이었다. 그러던 어느 하루 문득, 미술관 앞 한 거리에서 참 묘한 기분을 느낀다. 생애 처음 느껴보는 만족감, 바로 '행복'이었다.

'아, 나는 지금 내 꿈속에 들어와 있구나.' 잘 알지도 못하면서 열심히 보러 다녔던 전시들 중, 내 뒤통수를 툭 치듯 뼛속 깊은 울림을 주었던 한 전시가 있었는데, 그 전시를 소개하며 이 책을 시작한다.

암흑 속에서 빛을 마주하다

2016년 런던 화이트큐브 갤러리에서 안토니 곰리 *Antony Gormley* 의 개인전이 있었다. 인터넷이나 책으로만 보던 그의 작품을 꿈같이 만나게 된 순간이었다. 당시 전시되었던 <Passage>라는 작품은 체험할 수 있는 설치 작업이었다. 안토니 곰리는 인간 존재에 대한 추구를 바탕으로 공간에 인체 조각들을 설치한다. 그는 인간의 신체를 오브제로 다루기보다는 하나의 '장소'로 삼는다고 말한 적이 있다.

빛을 등지고 작품 안으로 걸어 들어갔을 때의 그 암흑을 기억한다. 끝을 알 수 없는 암흑 속으로 걸어 들어가는 것. '이런 것이 죽음일까?' 생각했다. 막막한 어둠이 처음에는 두려움으로, 하지만 이내 오히려 따뜻한 안심으로 다가왔다. 그렇게 끝도 없이 느껴지던 걸음이 막다른 벽을 만났을 때, 나는 반사적으로 몸을 돌릴 수밖에 없었는데,

몸을 돌리는 순간, 눈으로 쏟아져 들어오는 빛.
아.
순간 뒤통수를 맞은 듯한 멍한 상태에 사로잡혔다.

곰리는 우리가 이 세상에 태어난 것은 스스로 요청한 결과가 아니라 말 그대로 '던져진' 존재라고 말한다. 그렇게 던져진 존재가 타인과 맺는 관계는 말이나 의식을 넘어 좀 더 신체적이고 본질적인 차원에서 이해해야 하며 그렇기 때문에 앞으로의 미술은 언어를 넘어선 소통의 문제를 더욱 진지하게 다루게 될 것이라고 보았다. 이 말은, 하이데거의 실존철학에 기반을 두고 있다. 인간은 별다른 이유 없이 이 세상에 던져진(피투된) 존재지만, 아이러니하게도 그래서 자유로울 수 있다. 즉, 인간은 다양한 가능성 속에 자신을 던지며(기투하며) 삶을 만들어갈 수 있는 존재라는 것이다.

나는 그렇게 세상 밖으로, 아니 '세상 속'으로 다시 내던져졌다.

몸이라는 공간을 체험함으로써 얻어지는 내면의 성찰 과정. 그것은 언어가 아닌 비언어적인 몸의 방식으로 이루어지는 소통이다. 결국, 성찰의 대부분은 나와 나 자신, 나와 타인, 나와 세상, 혹은 조직과 조직 간 다양한 관계의 소통 속에 있을 것이다.

나는 이 다양한 관계의 소통이 미숙함보다는 성숙함으로 만나게 되기를 바랐다.

순. 진. 한 어른을 향한 작은 여정

'삶이 살아 볼만한 아름다운 일이라는 걸, 말이 아닌 모습으로 배워 닮을 수 있는 사람' 현재까지 내가 이해한 진짜 어른에 대한

나름의 정의이다.

언제나 어린 눈에 비친 어른들의 모습은 진짜 어른이 아니었다. 대체 내가 생각하는 어른은 어디에 있는 걸까? 늘 궁금했다. "저건 어른이 할 말이나 행동이 아닌데…" 어른에 대한 환상이 너무나도 컸던 어린 나는 잘 이해가 가지 않았다. 위인전 속 위인들의 삶을 상상해 보아도 어쩐지 빈틈이 보이고, 대중들에게 훌륭하다고 알려진 유명한 분들을 보아도 어쩐지 한계가 보인다.

그토록 어른이 되고 싶었는데, 어느 날 나이가 들어보니 나 역시 내가 실망했던 여느 어른들과 다르지 않았다. 아니, 오히려 더, 순진하기만 한 '진짜 어른'이 아니었다. 너무 실망스러웠다. 몸은 어른이 되었지만, 마음과 행동에 여전히 미숙한 부분들이 많았다. 나와 같은 어른들은 대체 어디에서 무엇을 어떻게 배울 수 있는 걸까?

평생 학습의 시대, 삶을 즐기고 성숙한 어른으로 성장하기 위한 답을 나는 예술과 퍼실리테이션에서 찾는다. 예술은 사람 간의 소통을 촉진하는 비언어적 도구로, 퍼실리테이션과 결합했을 때 깊이 있는 성찰과 소통이 가능해질 수 있다고 생각했다. 그렇게,

삶에 대한 순도 높은 이해로
서로 즐겁게 소통하며,
품격 있는 인성과,

깊이 있는 지성이,

삶으로 표현되는,

아름다운 어른들이 삶을 즐기며 함께 꾸준히 성장해 나가기
를 꿈꾸는 순. 진. 한. (진짜의 순도가 점점 높아지는) 어른이 되고 싶다.

ORID로 읽는 감상의 기술

예술을 통한 일상 속의 작은 변화

최근 미술관은 MZ세대의 핫플레이스가 되었다. 인스타그램을 통해 다채로운 전시가 홍보되고, 스타 도슨트가 통찰력 있는 투어를 제공하는 등 미술품 전시의 인기가 점점 높아지고 있다. 또, 전시 문화에 대한 관심은 세계적으로 유명한 미술품 전시 기획, KIAF, Frieze와 같은 아트페어, 아트 컬렉팅 붐으로까지 이어진다. 해외여행이 편리해지면서 세계적인 수준의 미술관과 비엔날레를 방문하는 사람들도 늘어나고, 전시 감상을 위한 모임이나 수업들도 점차 많아지고 있다.

하지만 여전히 의문이 생긴다. 어떻게 하면 그 수많은 예술 작품을 더 잘 알고, 깊이 있게 즐길 수 있을까? 전시 문화를 향유 하려는 욕구가 높아지고 있음에도 불구하고 여전히 미술에 대한 지식이 부족하다고 느끼는 사람들이 많다. 미술을 있는 그대로 감상하려는

사람들도 있지만, 투자를 위해 체계적인 지식을 쌓고 싶어 하는 사람들도 늘어나는 추세다. 즐기든, 공부하든, 투자하든 그 모든 것은 결국 무엇을 위한 것이 되어야 할까? 어떻게 해야 그림과 좀 더 잘 소통하면서 내 삶의 엑기스 같은 영양분으로 만들 수 있을까?

예술을 감상하는 데 있어 지식과 감성은 모두 중요하다고 생각한다. '아는 만큼 보인다.'는 말도 맞고, 주관적인 감상이 필요하다는 말에도 동의한다. 그래서 나는 그동안 이 두 요소를 녹여낸 '내 삶에 아트 한 스푼'이라는 전시 연계 워크숍 클래스를 기획해 왔다. 클래스는 작품과 작품 속 이야기들을 전통적인 도슨트 방식으로 전달하는 데 그치지 않는다. 통합적 사고, 상상력, 통찰력, 창의력을 기르며, 그 과정에서 자신감을 얻을 수 있도록 돕는 것이 목표였다. 나는 이런 클래스뿐 아니라 시각예술을 기반으로 삶의 사유와 소통을 끌어내는 다양한 콘텐츠를 기획하고 구조화하는 일에 집중해 왔다. 결국 예술을 통해 자신만의 답을 찾고, 삶의 길을 스스로 만들어 갈 수 있도록 돕는 일. 그 과정에서 내가 주목했던 것은 '퍼실리테이션'이었다.

퍼실리테이션, 소통의 문을 열다

퍼실리테이션은 조직 회의 기법이나 교수법으로 알려져 있다. 회의를 주최하면 일반적으로는 상사의 의견으로 결론이 나기 십상이다. 물론 최근 수평적인 조직들이 많이 생겨나고 있지만, 퍼실리테이션 기법을 활용하면 모두의 의견을 동등하게, 그러나 체

계적으로 발산하고 수렴하는 과정을 거칠 수 있다. 교수법에서도 러닝 퍼실리테이션은 일방적인 강의 형식이 아니라 스스로 적극적으로 배울 기회를 제공한다. 수동적으로 듣기만 하는 과정이 아니기 때문에 참여자나 학습자들에게는 번거로운 과정이 될 수 있다. 하지만, 배우는 법을 배우는 연습, 소통하려는 노력이 기반이 되어야(즉, 콘텐츠와 기술이 기반이 되어야) 비로소 내 목소리를 낼 수 있게 되는 법이다.

*ORID*와 아트러닝

O Objective(객관적인 관찰)

R Reflective(감정적 반응)

I Interpretive(해석)

D Decisional(결정)

'내 삶에 아트 한 스푼' 워크숍 프로그램은 주로 'ORID 프레임워크'를 활용한 노트 방식으로 진행된다. 예술 작품을 이해하고, 개인의 감정을 끌어내는 과정에서 'ORID'와 노트는 효과적인 도구로 작용했다.

참여자들은 작품에 대한 깊은 지식 없이도 각자의 방식으로 작품을 해석하며 그 과정에서 자기 자신을 돌아보는 시간을 갖게 된다. 클래스는 항상 참여자들이 작품을 선택하는 것으로 시작한다. 그리고 스스로 선택한 작품을 객관적으로 바라보며 눈에 보이

는 색, 형태, 구조 등을 차분히 관찰한다. 그 후 자연스럽게 작품을 마주하며 감정을 꺼내보는 시간을 갖는다. 작품과 자신의 경험을 연결하며, 그때마다 점차 생각의 깊이를 더해간다.

나는 매 순간 참여자들의 시선을 통해 새롭고 놀라운 통찰을 얻곤 했다. 예술 작품이 나와 상관없이 멀리 떨어진 시각적 대상에 그치지 않고, 각자의 경험과 자연스럽게 엮이며 그 의미가 흥미롭고 새롭게 확장되었기 때문이다.

사실, 이 'ORID' 기법은 제2차 세계 대전 후 전쟁 후유증을 겪는 병사들을 돕기 위해 개발되었다. 시카고 대학의 조지프 매튜스 교수는 미술 감상에서 유래한 이 접근법을 트라우마 치유에 구조적으로 적용해 보기로 했다. 상황을 차분히 바라보고, 감정을 끌어내며, 스스로 의미를 재해석해 가는 과정은 병사들의 내면을 치유하는 데 효과적이었다. 이후, 이 기법은 퍼실리테이션에서 소통을 촉진하는 도구로 자리 잡았고, 나는 이를 미술 감상에 재적용하게 되었다. 이 과정에서 내가 느낀 것은, 예술 작품을 통해 내 내면의 감정이나 생각이 거울처럼 반영된다는 점이다. 같은 작품을 선택해도 사람들은 각기 다른 부분에 주목하며, 자신의 경험과 감정에 따라 작품을 자신만의 방식으로 해석했다.

예술 감상 속에서 6C를 말하다

미술 작품을 매개로 하는 'ORID' 노트를 통해 자기 성찰과 소

통의 과정이 좀 더 체계적으로 발전하는 것을 느낄 수 있었다. 사실 비판적 사고력, 소통 능력, 협업 능력이 하루아침에 좋아지지는 않는다. 하지만 체계적인 접근을 통해서라면, 예술 작품에도, 또 내 삶에도 좀 더 가까이 다가갈 수 있었고, 나는 그런 점을 긍정적으로 느꼈다.

2015년, 세계 경제 포럼의 보고서 『교육 비전: 기술의 잠재력을 열다 *World Economic Forum. (2015). New Vision for Education: Unlocking the Potential of Technology*』에서는 4차 산업혁명 시대에 필요한 역량으로 다음의 4C를 강조한다. 창의성 *Creativity*, 비판적 사고력 *Critical Thinking*, 소통 *Communication*, 협력 *Collaboration*. 그런데, 로베르타 골린코프 *Roberta M. Golinkoff* 와 캐시 허시-파섹 *Kathy Hirsh-Pasek*의 책 『최고의 교육』에서는 4차 산업 혁명 시대에 필요한 6C로 콘텐츠 *Contents*와 자신감 *Confidence*을 추가로 제안하고 있다. 이 6C 역량은 사실 아이들뿐 아니라 성인들에게도 꼭 필요한 능력이다. 그래서 나는 이 역량들이 왜 중요한지, 어떻게 기를 수 있을지, 또 예술과는 어떻게 연결될 수 있을지 고민했다.

현대 사회의 많은 사람들이 불안과 우울, 그리고 고독감을 자주 경험한다고 한다. 한 예로, 가족을 잃은 슬픔에 빠져 우울과 무기력 속에서 살아가던 한 남성이 메트로폴리탄 미술관에서 경비원으로 일하며 쓴 에세이집, 『나는 메트로폴리탄의 경비원입니다』는 많은 사람들의 공감을 얻으며 최근 베스트셀러가 되었다. 또 다른 책, 『미술관에 가면 머리가 하얘지는 사람들을 위한 동시대 미

술 안내서』에는 이런 이야기가 나온다. 정신과에 다니는 한 환자가 세션마다 프랑스에 집을 짓고 있다는 이야기를 들려주었는데, 마지막 상담에서 그가 이렇게 털어놓는 것이다. "선생님 프랑스에 집 같은 건 없는 거 아셨지요?" 이 예를 들며 저자는 그가 찾아가는 장소가 바로 그가 예술가가 되는 도피처였다고 이야기한다. 나 역시 미술관에 관심을 가지게 된 계기가 그들과 크게 다르지 않았다. 힘들고 어려운 삶 속에서 돈이 없어도 근사해질 수 있는 유일한 곳이 바로 미술관이었기 때문이다.

> "What art offers is space — a certain breathing room for the spirit(예술이 제공하는 것은 공간, 영혼이 숨을 쉴 수 있는 여유 공간)."
> – 존 업다이크 *John Hoyer Updike*의 말로 알려진 문장

하지만 나는 이런 예술의 힘을 어떻게 하면 조금 더 깊이 체화하고, 삶에 실제로 적용할 수 있을지 고민했다. 몇 차례 워크숍 클래스를 기획하고 운영하면서 현재까지는 이렇게 이해하고 있다. 미래 역량을 키우는 일이 곧 자기 자신을 돌보는 것이고, 힘든 삶을 살아갈 힘을 기르는 방법이라고. 많은 사람들은 보통 자신을 발견하는 과정에만 집중한다. 하지만, 자기 이해만으로 삶이 나아지진 않는다. 불안한 시대, 자기 내면을 탐구하는 것에서 더 나아가 사회정서 학습 기술 *Social and Emotional Learning, SEL*을 함양할 수 있는 6C(창의성, 비판적 사고력, 소통, 협력, 자신감, 콘텐츠)를 키워가 보는 건 어떨까. 이때, 예술은 혼자든 함께든, 삶과 사회를 이야기할 수 있는 훌륭한 도

구가 될 수 있다. 삶이 힘들 때, 예술은 앞으로 나아갈 힘을 줄 뿐 아니라 개인과 조직, 더 나아가 사회의 성장까지 이끌 수 있다고 믿기 때문이다. 예술은 그렇게 나에게 매력적인 콘텐츠가 되었고, 예술이 살짝살짝 밀어주는 작은 힘이 내 삶을 슬쩍슬쩍 앞으로 나아가게 했다.

Part 1

빈 캔버스를
채워가는
이야기들

Content Literacy *

* Content Literacy

생각과 감정을 확장하기 위한 지적 인풋, 성장을 위
한 시작점

사람은 끊임없이 새로운 것을 받아들여야 고이지 않
는다. 같은 생각과 감정의 고리에서 벗어나기 위해서
도, 고정관념을 깨뜨리기 위해서도 지적인 자극은 필
요하다. 미술은 철학, 역사, 심리, 미적 감각, 인간 이
해에 이르기까지 다양한 분야의 지식을 하나로 담아
내는 복합적인 콘텐츠다. 이렇게 축적된 양질의 정보
는 삶을 움직이는 지적 연료가 될 수 있다.

1) 소녀의 트라우마, 조각이 되다

– 루이스 부르주아

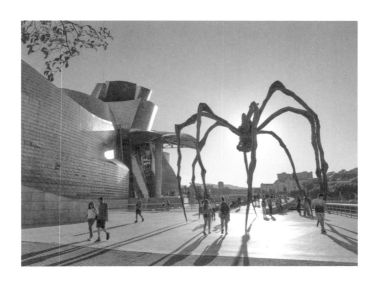

Objective:

바늘같이 뾰족한 다리를 가진, 건물만큼 큰 거미 한 마리가 길
가운데 있다. 몸통을 중심으로 한 8개의 다리는 비정형적으로 중

심을 잡으면서 바닥에 꽂혀 있다. 해를 등지고 있어 무척 검게 보인다. 큰 거미 한 마리가 길 한가운데 있다. 그리고 그 사이를 사람들이 지나다닌다.

Reflective:

바닥에 꽂힌 바늘 같은 가느다란 다리로 어떻게 저토록 균형을 잘 잡고 서 있을 수 있을까? 이 거대하고 그로테스크한 거미 조형물은 사람들을 겁주고 있는 것 같기도 하고, 동시에 감싸주고 있는 것 같기도 하다. 고개를 들어 올려보지 않으면 그냥 철제 다리만 보였을 것이다. 길 한가운데 자리한 대형 거미, 그 옆에 있는 건물의 모양도 독특하다. 거미 조형물의 크기는 건물만큼이나 커 보인다. 실제로 마주한다면 경외감을 느낄지 모르겠다.

거미를 생각하면 자연스럽게 그리스 신화 속 아라크네*Arachne*가 떠오르고, 토마스 사라세노*Tomas Saraceno*의 암흑 속 고요한 거미줄 작품이 생각난다. 물론, 이 작품이 루이스 부르주아*Louise Bourgeois*의 '거미 엄마 마망*Maman*'이라는 것은 이미 알고 있다. 마망은 전 세계 곳곳에 퍼져 있다. 도쿄 모리 미술관*Mori Art Museum* 앞에서 실제로 본 적이 있었는데, 나는 그 순간이 아직도 생생하다. 사진으로 볼 때는 거미의 다리가 뾰족하고 불안해 보였지만, 실제로는 상당히 튼튼했다. 고개를 들어올려야 거미를 겨우 볼 수 있었고, 멀리서 바라봐야만 그 거대한 모습이 온전히 담겼다. 나는 앞으로 갔다 뒤로 갔다 하며 한참 동안 신이 나서 그 거미 엄마 곁을 맴돌았다.

신화에서 아라크네는 실을 잘 만들던 소녀였지만, 여신을 무시하고 거만하게 굴다 결국 거미가 되어 버렸다고 한다. 토마스 사라세노는 거미가 잣는 실을 작품으로 승화시켰다. 어쨌든 거미와 거미줄은 떼려야 뗄 수 없는 관계다. 하지만, 어디선가 거미줄을 발견하면 잠시 멈칫하게 되는데, 그 안에서 종종 다른 벌레들이 함께 발견되기 때문이다. 인간의 손길이 닿지 않는 곳에서 거미는 줄을 타고 조용히 내려온다.

작품 노트

작품명: 마망: Maman

작가명: 루이스 부르주아(Louise Bourgeois, 1911-2010)

제작년도: 1999년

소장처: 스페인 빌바오 구겐하임 미술관(Guggenheim Bilbao Museoa, 영구 설치), 그 외 세계 주요 미술관 및 공공장소에 순회 또는 임시 설치됨

프랑스 출신의 작가 루이스 부르주아*Louise Bourgeois*는 미국에서 활동하며 독창적인 작품 세계를 구축했다. 특히 그녀의 대표작 <마망: Maman>은 영국 테이트 모던의 터빈 홀에서 처음 공개된 대형 조각 작품이다. 높이 약 9m 크기의 스테인리스 스틸로 제작된 이 거미 엄마는 현재 빌바오 구겐하임 미술관을 비롯한 세계 여러 도시의 미술관과 공공장소에 영구 또는 임시 설치되어 있다. 그녀의 어머니는 태피스트리 복원 작업을 하며 섬세하게 실을 다루던

사람이었다. 부르주아는 이 작품을 "어머니에게 보내는 시"라고 표현하며, 거미를 보호자이자 지혜로운 존재로 비유했다.

"거미처럼 내 어머니도 매우 영리했다. 거미들은 모기를 잡아먹는 이로운 존재들이다. 거미들은 우리에게 도움을 주고, 우리를 보호하는 존재다. 꼭 내 어머니처럼."
- 루이스 부르주아, Tate Press Release, 「Tate acquires Louise Bourgeois's giant spider Maman」(2008) 중에서

한국의 작가 윤석남은 한 인터뷰에서 부르주아의 <마망>을 "페미니즘 미술의 한계를 훨씬 넘어선 해방된 표현"이라고 보았다. 거대한 철제 거미의 시퍼런 낫 같은 다리는 모성이 단순한 희생이 아니라 강력하고 무시무시한 에너지를 품고 있음을 상징한다고 말하며, 이에 대해 경탄의 감정을 드러낸 적이 있다.

하지만 부르주아의 어린 시절은 순탄하지 않았다. 세계 1차 대전 이전까지만 해도 부모님의 관계는 원만했지만, 전쟁 이후 아버지는 자신과 동생에게 영어를 가르치던 가정부와 불륜 관계를 맺었다. 어머니는 그 사실을 알면서도 묵인했고, 이 경험은 부르주아에게 아버지에 대한 깊은 분노와 상처를 남겼다.

그녀의 작업은 대체로 억눌리지 않은 날 것의 상처들을 실험하고 내보인다. 하지만 그런 작업은 그녀를 치유로 나아가게 하는 과정

이 되었다. 그녀의 드로잉들은 혼란스러운 감정과 내면의 갈등을 드러낸다. 실제로 부르주아는 오랜 시간 정신분석 치료도 받았다고 한다.

1970년대부터 그녀의 작품은 아버지에 대한 원망과 증오, 그리고 그로 인한 트라우마를 주요 주제로 삼기 시작했다. 이 시기의 작품에는 천, 유리, 대리석, 판화 등의 다양한 재료가 사용되었고, 남성과 여성의 성적 상징이 동시에 등장하는 복합적인 표현도 나타났다. 또, 가정부에 대한 분노를 상징하는 듯한 비틀린 나선형 구조의 조각들도 등장했다. 1990년대에 접어들면서 그녀의 주제는 '모성'으로 옮겨갔다. 모성을 상징하는 거미 조각에서 긴 다리는 구조물을 보호하는 것처럼 보이기도 하고, 집을 떠받치는 기둥을 연상시키기도 한다.

그녀는 이렇게 개인적인 경험과 기억을 바탕으로 작업하며 20세기에 '자기 고백적 예술'이라는 독자적인 예술 양식을 만들어냈다. 조각에만 국한되지 않고 다양한 매체, 예를 들어 회화, 드로잉, 설치, 퍼포먼스 등을 통해 끊임없이 새로운 방식을 실험하며 자신의 이야기를 펼쳤다. 그리고 70세에 뉴욕현대미술관에서 회고전을 열며 비로소 세계적으로 주목을 받기 시작했다.

Interpretive/Decisional:
사람들은 종종 과거에 대한 집착이 삶을 낭비하게 만든다고

말한다. 하지만 내가 루이스 부르주아의 이야기를 들여다보며 느낀 것은, 그녀가 지나칠 정도로 사로잡혀 있던 과거의 상처였다. 충격과 공포, 분노와 원망, 왜곡된 성 인식과 연민, 이 모든 것을 그녀는 절대로 잊지 않았고, 그 트라우마를 끝까지 붙들고 있었다. 그녀는 과거에서 벗어나지 않았다. 오히려 그 안으로 들어가 상처들을 곱씹어가며 예술로 풀어냈다. 그래서 그녀의 작품은 종종 충격적이고, 눈을 돌리고 싶을 만큼 그로테스크하다. "행복한 사람은 스토리가 없다."는 그녀의 말에 한참을 서성이고 있었는데, 마냥 행복한 작품에선 굳이 꺼낼 만한 '이야깃거리'가 없어 대체로 할 말이 없어지는 것이 사실이기 때문이다.

> "나의 어린 시절은 신비감과 드라마를 결코 잃지 않는다. 50년이 넘는 나의 모든 작품의 주제는 어린 시절의 영감에서 비롯된 것이다."
>
> – 루이스 부르주아, 「루이즈 부르주아의 설치작품에 나타난 내러티브와 오브제의 상징성」 중에서

사실, <마망>이 나에게 가슴 아프게 다가오는 것은 나 역시 내 엄마와의 관계에서 풀리지 않는 실타래 같은 이슈를 안고 있기 때문이다. 엄마에 대한 연민과 아픔, 그리고 때때로 솟아나는 원망이 마음속에서 끊임없이 얽히고설킨다. 끊임없이 실을 뽑으며 알을 보호하는 거미의 모성은 어쩌면 내 엄마의 모성과도 다르지 않다. 엄마는 나이가 들어도 일을 멈출 수 없는 소명에 얽매여 있는

데, 마치 거미가 온 생애 동안 끝없이 실을 자아내는 것처럼 그 숙명으로부터 좀처럼 벗어날 수가 없어 보인다. 사진 속 거대한 철 거미는 따뜻한 햇살 아래, 어딘가 불안하게 서 있으면서도 남모르게 사람들을 지켜주는 것처럼 보였다. 다른 <마망> 사진들보다 이 사진이 유난히 마음에 다가왔던 것은 아마 그 때문일 것이다.

부르주아는 과거를 집착했고, 상징적인 오브제로 자신의 서사를 만들어 나갔다. 그녀의 언니는 문란한 성생활을 했고, 동생도 사디스트적인 면모를 보였다고 한다. 아버지에 대한 배신과 분노, 어머니의 묵인에 대한 원망과 연민, 그런 정신적 충격을 극복하기 위해 그녀는 조각했고, 조각 속에서 자신을 지켰다. 돌을 쪼면서 분노에 의한 폭력성을 드러냈고, 카타르시스를 느꼈다. 천을 꿰매면서 자신의 상처를 다시 꿰맸다. 그녀는 과거의 깊고 어두운 심연 속으로 들어가 자신의 아픔을 솔직히 꺼내 드러내며 이야기한다. 그런 그녀가 부러웠다. 나는 과연 어떤 매체를 가지고 내 삶을 실험하고, 어떤 서사를 드러내며 또 무엇으로 만들어 갈 수 있을까.

2) 신념이 남긴 흔적

— 이집트 벽화

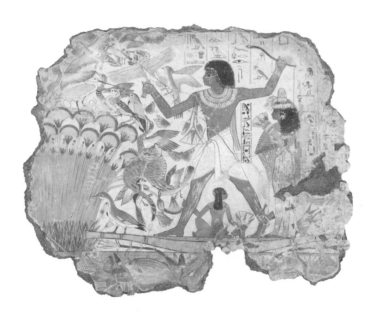

Objective:

붉은 피부의 한 남성이 그림의 중앙에 서 있다. 얼굴은 옆모습

이지만 몸통은 정면, 다리는 다시 옆모습으로 그려져 있다. 검은 머리에 왼손으로는 서너 마리 새의 다리를 잡고 있다. 오른손으로는 뱀처럼 보이기도 하고 활처럼 보이기도 하는 길고 구불구불한 검은 막대를 쥐고 있다. 목에는 청록색, 갈색, 그리고 흰색으로 이루어진 부채꼴 모양의 장식이 둘려 있고, 그 장식의 양옆에는 술 장식이 달려 있다. 아래쪽으로는 흰 천을 두르고 있으며, 팔목에는 팔찌를 착용하고 있다.

남성의 오른쪽 뒤에는 피부색이 조금 더 짙은 여성이 서 있다. 남성의 발 아래에는 작은 아이가 그의 왼쪽 다리를 잡고 앉아 있다. 그 아래쪽으로는 물고기와 연꽃이 보인다. 남성이 카약 같은 배에 타고 있는 모습이다. 화면 왼편에는 긴 식물들이 그려져 있고, 여러 종류의 새, 고양이, 그리고 나비도 보인다. 새들은 각기 다른 모습으로 표현되어 있는데, 종류는 정확히 알 수 없다. 배경에는 여러 동물, 눈 모양의 문양, 상형 문자처럼 보이는 기호들, 그리고 사람의 형상들이 그려져 있다. 그리고 남성의 뒤에 서 있는 여성 그림의 아래쪽 부분은 손상되어 떨어져 나간 상태다.

Reflective :
배를 타고 사냥을 나가는 한 가족의 모습처럼 보인다. 배의 끝쪽에는 여성이 서 있고, 중앙에는 남성과 아이가 함께 그려져 있는데, 특히 남성이 중심적인 인물로 표현되어 있다. 전체적으로 배경을 포함해 모든 요소가 한 장의 그림 안에 꼼꼼하게 담겨 있지만,

구도가 잘 잡혀있어 빽빽함에도 불구하고 안정적인 느낌이 든다.

특히 새와 물고기의 묘사가 매우 세심하게 표현되어 있는데, 처음에는 보지 못했던 고양이가 새를 입과 발로 잡고 있는 모습을 발견했다. 마치 공중에 떠 있는 것처럼 보인다. 어쩌면 점프한 순간을 포착하고 싶었던 걸지도 모르겠다. 또, 아이의 모습이 성인의 축소판처럼 그려져 있는데 이런 요소들이 재미있게 느껴졌다.

배가 무성하게 자란 물풀 사이를 지나가는 모습과 함께 나비들이 보이는 것으로 보아 봄을 배경으로 한 것 같다. 독특하게도 남성은 물고기 대신 새를 사냥하고 있고, 다양한 종류의 새들이 섬세하게 그려져 있다. 한 가족이 마치 사냥 소풍(?)을 나온 것 같다. 남성은 사냥에 집중하고 있지만, 여성은 모자를 쓴 채, 마치 나들이를 나온 것처럼 우아하게 서 있기 때문이다. 안정적으로 서 있는 것은 남성, 아이, 여성, 그리고 새 한 마리뿐이고, 나머지 새들은 공중에 떠 있거나 풀 위에 불안정하게 그려져 있다.

이집트 벽화겠지만, 다시 보니 일러스트 같기도 하고 동화의 한 장면 같기도 하다. 그 속에 어떤 이야기가 숨겨져 있을지 문득 궁금해졌다. 또, 붉은색의 몸, 미색의 바탕, 약간의 하늘빛이 감도는 물풀과 물색, 그리고 연한 카키색과 노란색이 섞인 배 등 다양한 색조가 어우러져 있어 색감도 조화롭다.

작품명: 늪지대에서 사냥하는 네바문: Tomb of Nebamun
작가명: 작자 미상
제작년도: 기원전 1350년경, 이집트 테베(Thebes)
소장처: 대영박물관(British Museum)

기원전 1350년경 고대 이집트에서 그려진 이 벽화는 이집트 테바, 네바문의 무덤에서 발견된 그림의 일부다. 네바문은 곡물 징수를 담당하는 이집트의 서기였다. 이 장면에서는 네바문이 아내와 딸과 함께 새 사냥을 나간 모습이 그려져 있다. 다른 벽면에는 아들과 작살로 물고기를 사냥하는 모습이 그려져 있다고 한다.

고대 이집트의 그림 양식에는 '정면성'이라는 특징이 있는데, 인체가 어떤 자세를 취하고 있더라도 가슴은 항상 감상자를 향해 정면으로 표현하는 방식이다. 일반적으로 다리와 머리는 옆을, 몸통과 양어깨, 그리고 눈은 정면을 향하는 자세를 취한다. 이런 방식은 눈에 보이는 대로 사실적으로 묘사하는 원근법과는 달리, 각 요소를 가장 잘 나타낼 수 있도록 표현하는 독특한 양식이다. 미술사학자 곰브리치*Ernst Hans Josef Gombrich*는 그의 저서 『서양미술사』에서 이집트인들의 그림은 "화가의 방식이 아니라 지도를 제작하는 사람의 방식과 더 비슷하다."라고 설명했다. 신체 비율도 일정한 그리드를 사용해 유지되었으며 사회적 위계에 따라 인물의 크

기도 달라졌는데, 사회적 지위를 나타내기 위한 의도적인 표현이었다.

그림 속 보트는 파피루스로 만들어진 고대 이집트의 작은 배다. 오른쪽에 묘사된 수초는 나일강 주변 습지에서 자라는 '바로 그' 파피루스다. 파피루스는 인류 최초의 기록 매체로, 줄기를 가늘게 잘라 말린 후 종이로 만들어 사용했다. 또한 파피루스 줄기를 잘라 여러 겹으로 엮어 보트를 만들어 일상적인 이동 수단으로 사용하거나 낚시, 사냥 등에 사용했다.

Interpretive/Decisional:

고대 이집트 하면 일반적으로 피라미드를 먼저 떠올린다. 피라미드라니, 생각할 때마다 어마어마한 느낌으로 다가온다. 죽은 자의 집을 그렇게 거대하게, 그것도 수십 년에 걸쳐, 수많은 사람들을 고생시키면서 짓다니. 그들에게 죽음이란 대체 어떤 의미였을까? 파라오의 무덤을 세우고, 시신을 썩지 않도록 미라로 보존하며, 살아 있는 사람처럼 보이게 얼굴 가면을 정성껏 조각하던 이들은 무엇을 믿고 있었던 걸까? 어떤 신념으로 죽은 이와 그들의 집을 이렇게까지 만들었을까?

언젠가 대영박물관에 가서 이집트 유물을 둘러본 적이 있다. 어둑어둑한 전시관에 서 있는데, 문득 미라와 조각상, 벽화가 나를 둘러싸고 있다는 걸 깨닫는다. 이집트의 시간이 묘하게 다가왔다.

교과서에서 자주 보던 것들이라 사실 크게 흥미를 느끼지 않고 지나가던 중 동물상을 발견했다. 이집트인들은 고양이와 같은 동물들도 내세에서 사람 곁에 머물며 함께 살아갈 거라 믿었다고 한다. 믿음과 애정이 듬뿍 담긴 조각들을 보며 왠지 모르게 고맙다는 생각이 들었다. 나일강변에서 자연의 변덕과 외부의 침입으로부터 보호받아야 했던 이들은 자신을 지켜줄 신과 같은 존재로 파라오를 믿고 의지할 수밖에 없었는데, 유물 속에 남아 있는 고대 이집트인들의 절실함이 느껴지기도 했다.

이집트 예술의 놀라운 점은 그들의 스타일이 약 3,000년 동안 거의 변하지 않았다는 것이다. 변화보다는 오랜 세월에 걸쳐 지켜온 규율과 형식이 그들에게는 더 중요했다. 조각상이나 벽화에는 신성한 세계를 그대로 담아내기 위해 일정한 비율과 각도, 상징적인 색이 엄격하게 유지되었으며, 이러한 스타일은 마치 불문율처럼 이어졌다. 이집트인들은 한결같은 규칙과 일관성을 통해 변함없이 신의 세계를 이어가고자 했다. 그들은 죽음 이후에도 영원히 존재하기를 바랐고, 이러한 내세 신앙은 그들의 예술 속에 그대로 반영되었다.

그런데, 그 안에 담긴 것은 파라오와 신들의 모습만이 아니다. 고된 노동에 나선 사람들, 가족과 함께 나들이를 떠난 모습, 축제에서 즐기는 사람들, 늘 곁을 지켰던 동물들까지. 이집트의 다양한 일상은 단순한 형식 속에서도 풍부하게 남아 있었다. 그들에게는 너

무나도 당연했던 순간들이 오늘의 우리에게는 고대 이집트인들의 삶을 보여주는 중요한 단서가 된다. 이렇게 수많은 일상을 꼼꼼히 남겼기에, 우리는 그들의 신념과 함께 당시 사람들의 생생한 모습을 볼 수 있다. 이집트인들이 남긴 흔적을 따라가다 보면, 결국 지금과 크게 다르지 않은 그들의 삶이 보인다는 점이 생각할수록 새삼스럽게 느껴진다.

3) 삶의 무게를 마주하는 비너스

– 산드로 보티첼리

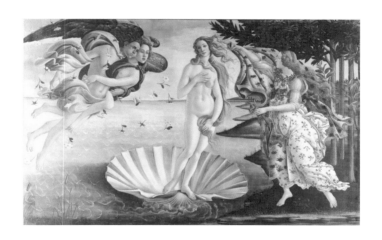

Objective:

커다란 조개 위에 금발의 한 여성이 서 있다. 양옆에는 여러 인물이 보인다. 오른쪽으로 잔잔한 보라색의 꽃 패턴을 입은 여성이 가운데 여성의 나신을 가리려는 듯 붉은빛의 식물과 꽃이 장식된 천을 가까이 드는 중이다. 한쪽은 까치발을 하고 있고, 치마는 바

람을 타듯 풍성하게 부풀어 있다. 그녀 역시 금발이며, 한쪽 머리는 단정하게 땋아 있다. 오른쪽에 서 있는 여성의 뒤편에는 세 그루의 올리브 나무가 보이고, 그녀는 땅 위에 서 있다.

가운데 커다란 조개 끝부분에는 금색의 테두리가 있다. 중앙에 서 있는 여성의 머리카락은 바람에 흩날리며, 그녀의 머리는 왼편으로, 몸은 오른쪽으로 살짝 기울어져 있다. 그녀의 오른팔은 가슴 한쪽을 가리고 있고, 왼팔은 흩날리는 머리카락으로 아랫도리를 가리고 있다.

왼편으로는 한 남성과 여성이 있는데, 남성은 그녀를 향해 입김을 내뿜고 있다. 남성은 여성을 안고 있으며, 두 사람 모두 천사인 듯 날개를 가지고 있다. 여성은 금발이고, 남성은 갈색 머리다. 여성은 초록색 망토를 두르고, 남성은 하늘색 망토를 걸치고 있다. 그들 주변으로는 분홍빛 꽃들이 흩날리고 있다. 화면의 왼쪽 앞에는 몇 그루의 물풀이 서 있고, 바다의 파도는 비교적 잔잔하게 표현되어 있다.

Reflective :

아마도 남자가 볼을 빵빵하게 부풀려 내뿜는 바람 때문에, 오른편에 서 있는 여자의 치마가 풍성하게 부풀어 오른 것 같다. 그런데 가운데 있는 여성의 표정이 오묘하다. 그 표정이 슬픈 건지 아무런 생각이 없는 건지 확신하기가 어렵다. 시선은 어디에도 고정되

지 않은 멍한 눈빛이다. 금발의 머리와 조각 같은 미인형 얼굴을 가진 그녀의 피부는 희고 매끄러워 보인다. 하지만 목이 기이하게 길어 상체의 묘사가 다소 부자연스럽게 느껴진다.

그녀를 둘러싼 양옆의 인물들. 한 여인은 천을 들어 그녀의 나신을 가리려 하고, 또 남자는 왜 바람을 불고 있는 걸까? 마치 그녀의 몸에서 무언가를 털어내려는 것처럼 보이기도 한다. 아마도 바람의 신과 꽃의 신일 것이다. 그런데 이 여성의 표정이 내내 마음에 걸린다. 마치 삶의 본질에 대해 고민하는 것 같기도 하다. 잔잔한 옥색의 바다 위에서 태어난 여신은 갓 깨어났지만, 그 순간이 그리 기쁘지는 않다. 어쩌면 앞으로 살아가야 할 날들을 떠올리며, 눈앞이 아득해진 건지도 모른다.

그녀의 생각을 감히 상상해 본다.
'삶이란 끝없이 풀어나가야 할 숙제 같은 것. 하나하나 해결해야 할 과제처럼 느껴지기만 한다. 잠들기 전, 살아간다는 것이 무겁게만 다가왔다. 아름답다는 이유로 쏟아지는 시선조차 부담스러웠고, 몰입할 만한 일이 없다는 사실은 내 삶을 더 지루하게 만들었다. 그래서 깊은 잠에 빠졌는데, 그런 나를 다시 깨우다니… 이 모든 것이 정말 귀찮기만 하다. 게다가 지금은 옷조차 없다. 나신이 부끄러운 건 아니지만, 벌거벗겨진 채로 아름답다고 찬사를 받는 일도 그리 반갑지는 않다.'

이렇게 상상해 보니, 그녀는 탄생의 기쁨을 느끼는 존재라기 보다, 삶의 무게를 마주한 운명을 깨달아버린 사람처럼 보인다. 그녀의 표정은, 복잡미묘하다.

작품 노트

작품명: 비너스의 탄생: Birth of Venus

작가명: 산드라 보티첼리(Sandro Botticelli, 1445-1510)

제작년도: 1485년-1486년

소장처: 우피치 미술관(Galleria degli Uffizi)

<비너스의 탄생>은 15세기 후반 피렌체의 화가 산드로 보티첼리의 대표작 중 하나다. 이 그림은 메디치 가문의 한 후원자가 자신의 별장을 장식하기 위해 주문한 작품이었다. 보티첼리는 피렌체의 철학자이자 인문학자인 폴리치아노*Angelo Poliziano*에게서 비너스의 탄생 이야기를 들었다고 한다. 폴리치아노는 호메로스*Homeros*의 신화와 고전 문헌에서 아프로디테가 바다의 거품 속에서 태어나 키프로스 섬에 도착하고, 서풍의 신 제피로스*Zephyr*와 계절의 여신들에게 환영받는 이야기를 들려주었다. 이 신화적 이야기는 보티첼리에게 시적인 영감을 주었고, 그는 이를 우아한 선과 부드러운 색채로 표현하기 위해 심혈을 기울였다.

이 이야기에서 아프로디테는 곧 비너스를 의미한다. 보티첼리의

작품에서 비너스는 조개껍데기를 타고 서풍의 신 제피로스가 부는 바람을 따라 파도치는 바다를 건너 키프로스 섬에 도착한다. 제피로스가 안고 있는 여성은 꽃의 여신인 플로라 *Flora*로, 원래는 클로리스 *Chloris*라는 이름의 님프였다. 제피로스는 그녀를 괴롭혔지만, 자신에게 상처를 준 그를 용서하고 너그럽게 대해주었다. 그 사랑에 감동한 신들이 그녀를 꽃의 여신인 플로라로 변신시켰다고 한다. 비너스가 섬에 도착하자 바닷속의 섬이 솟아올라 그녀를 맞이했다는 이야기도 있다. 옆에 보이는 나무는 오렌지 나무이며, 계절의 여신이 비너스를 위해 옷을 들고 다가오는 장면이 그려져 있다.

보티첼리는 우아한 곡선과 선율적인 운동감, 부드러운 색의 대비, 탁월한 구성을 통해 그림 속 이야기를 효과적으로 담아냈다. 그래서 사람들은 그를 '시인 화가'라고 불렀다. 그가 사용한 색들은 '보티첼리 핑크', '보티첼리 블루'라는 이름으로 불릴 만큼 인기가 있었다. 보티첼리는 수많은 이야기를 그러모아 각색하고 새로운 이야기를 만들어 그림으로 풀어놓았다. 이런 점이 바로 사람들이 그의 그림을 시처럼 음미하게 되는 이유였다.

이 비너스와 닮은 여성의 모습은 보티첼리의 다른 작품에서도 자주 볼 수 있다. 비너스의 모델이 된 인물은 피렌체를 넘어 르네상스 시대의 최고 미녀라고 칭송받던 시모네타 베스푸치 *Simonetta Vespucci*라는 여인이었다. 비록 그녀는 다른 사람의 연인이었지만,

보티첼리는 죽어서도 그녀의 곁에 남고 싶어 했다. 그는 죽은 뒤 그녀의 무덤 옆에 묻히기를 바랐다고 한다.

Interpretive:

아름다운 이면의 불편한 진실. <비너스의 탄생>을 볼 때, 그리스·로마 신화에서 흔히 등장하는 여성의 역할과 위치를 떠올리게 된다. 신화 속에서는 남성 신들의 폭력과 집착이 당연한 것처럼 묘사되며, 여성들은 그 속에서 고통을 겪고도 순응하거나 용서하는 방식으로 운명을 받아들인다. 제피로스와 클로리스의 이야기 역시 마찬가지다. 제피로스는 클로리스를 집요하게 쫓아다니면서 괴롭혔다. 그런데 그녀가 그를 용서하자, 꽃의 여신 플로라로 변하게 된다. 여성의 고통은 미화되고, 그 용서는 숭고한 행위로 찬양받는다. 이러한 서사 구조를 자연스럽게 받아들여야 할까?

이런 맥락에서 보면, 비너스의 이미지 역시 문제가 있다. 비너스는 아름다움의 상징이지만, 왜 꼭 맨몸으로 서 있어야 했을까? 물론, 보티첼리의 그림은 우아하고 아름답다. 목이 길고 어깨의 비율이 어쩐지 어색한데도 선과 색감, 구성이 어우러져 시각적으로 보드라운 느낌을 준다. '보티첼리 핑크'와 '보티첼리 블루'로 불렸다고 할 만큼 그의 색감은 매혹적이다. 하지만 나는 그 아름다움 속에서 여성의 수동적 역할과 노출이 불편하게 다가온다. 왜 여신은 늘 노출된 채 이상적 아름다움의 상징으로만 존재해야 하는가?

미술사학자인 곰브리치 *Ernst Hans Josef Gombrich* 는 이 그림을 '기품 있는 그림'으로 극찬했지만, 나는 그 표현 속에서 불편한 진실을 본다. '여신' 비너스는 단지 이상적인 여성성을 대표할 뿐이며, 그 모습은 오랜 세월 동안 남성의 시선에 의해 규정되고 소비되어 왔다. 이러한 시선은 여성의 개별적인 서사나 고유한 경험보다, 미적인 대상물로서의 여성성을 강조하는 데 집중한다.

비너스가 서 있는 장면은 이상적으로 보인다. 그러나 나는 이 비너스가 그저 멍하게 서 있는 것을 상상한다.

Decisional:

주관적 반응에서 나는 나의 현재 모습을 바라보았다. 비너스의 탄생은 이렇게 찬란하고 경이롭게 그려졌는데, 왜 나는 이 그림을 보며 삶의 무게를 느끼는 걸까? 하지만 다시 생각해 보면, 내 주변에는 제피로스처럼 나를 밀어주는 사람들이 존재하고, 내가 가면 반갑게 맞아줄 사람들 또 나를 도와주는 사람들이 있다. 어떤 노랫말처럼 나는 '사랑받기 위해' 태어난 사람일지도 모른다. 그 사실을 한번 믿어보자.

제피로스가 바람을 불어 비너스를 새로운 세계로 인도하듯, 그 바람은 나를 내가 가고 싶은 곳으로 데려다 줄 것이다. 이 생각을 하니 나는 늘 해외에서의 꿈 같은 생활을 잊지 못하고 다시 그곳으로 돌아가고 싶어 한다는 사실을 떠올렸다. 그렇다면 이 그림을

희망과 긍정의 시선으로 한번 바라보는 건 어떨까? <비너스의 탄생>은 단지 이상적 여성성을 담은 그림이 아니라, 나를 꿈꾸던 곳으로 데려다 줄 희망의 상징으로 바라볼 수도 있겠다. 그렇게 보니, 모순되게도 이 그림이 다시 고맙게 느껴지고, 매혹적으로 보인다.

4) 죽음을 그리는 시선

- 존 에버렛 밀레이

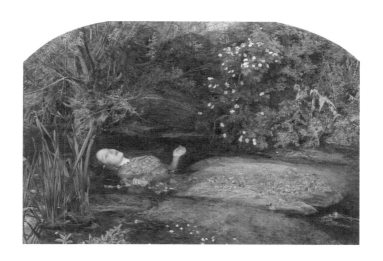

Objective:

한 여성이 계곡물에 누워 있다. 그녀의 양옆으로 수초와 나무, 풀들이 자라고 있다. 배경은 전체적으로 푸른 풀과 짙은 파란 물로 이루어져 있다. 여성의 주변으로 붉은색, 노란색, 파란색의 꽃들이

물 위에 떠다닌다. 그녀의 두 손은 물 위 하늘을 향해 있으며, 얼굴과 상체의 반쯤이 물 위에 떠 있는 상태다. 치마는 미세하게 부풀어 있고, 입은 반쯤 벌어져 있다. 짙은 물이 그녀의 회색빛 옷을 감싸고 있다.

화면 오른쪽 위에는 흰 꽃이 핀 나무가 보이고, 왼쪽 위에는 쓰러진 듯 부러진 나무가 있는데, 쓰러져 있는 나무의 오른쪽 끝으로 붉은색 열매 하나가 매달려 있다. 화면 하단에는 물풀이 곧게 서 있으며, 그 앞쪽으로 그림자가 드리워져 있다.

Reflective:

붓 선이 잔잔하다. 여성의 부드러운 모습과 대비되듯 나무의 가는 선들은 어지럽게 얽혀 있다. 그녀는 죽어가고 있는 것일까? 아니면 이미 죽었을까? 설령 그녀가 이미 죽었다 해도, 그리 오래되지 않은 모습이다. 얼굴은 하얗게 질려 있고, 반쯤 벌어진 입은 모든 것을 체념한 듯하다. 창백한 얼굴은 여전히 곱고 아름답다. 그녀가 쥐고 있던 꽃들, 그것은 누군가가 그녀에게 건넨 것일까? 아니면 스스로 꺾어온 것일까? 점점 힘이 풀린 손끝에서 꽃들이 제멋대로 빠져나와 물 위로 흩어져 떠돈다. 그녀의 손이 여전히 물 밖으로 나와 있는 것을 보면, 그녀는 단지 물속에 들어가 죽은 척 누워 있는 것인지도 모른다.

어둡고 습한 숲속의 계곡인 것 같다. 풀이 무성하게 자란 것을

보면 추운 계절은 아니다. 여름이라면 물이 차게만 느껴지진 않았을 테다. 그녀는 풍성한 치마를 입고 물속에 들어갔다. 물에 젖은 치마는 점점 무거워지며 그녀를 아래로, 더 아래로 끌어내렸을 것이다. 『햄릿』의 이야기였던 걸로 기억한다. 강물에 들어가 죽었던 여인. 아, 그러고 보면 계곡이 아니라 강물에서 일어난 일이었던가? 죽음을 참 아름답게도 표현했다. 그러고 보면, 잔인한 죽음, 아름다운 죽음, 불쾌한 죽음…. 그림 속에는 늘 다양한 죽음이 등장한다.

사실 나는 가끔 내가 죽는 날에 대해 생각하곤 한다. 비록 삶이 아름답지 않았다고 해도, 마지막 순간만큼은 아름답고 행복한 죽음을 맞이할 수 있었으면 좋겠다. 그 어떤 이별이 기쁘고 행복할 수 있을까 싶지만 나는 종종 내가 아끼는 사람들을 미리 불러 마지막 인사를 나누고, 마치 결혼식처럼 기념식을 준비하는 상상을 한다. 햇빛이 환하게 내리비치는 날이어도 좋겠다. 선선한 바람이 불고, 파란 하늘과 푸른 잔디 위, 아름다운 꽃들로 가득 장식된 곳. 많지 않은 사람들이 모여 최고급의 식사를 나누고, 이야기를 나누고, 음악을 듣고, 미술 작품을 감상하는 것이다. 그리고 나는 그곳에 누워 있기 전에 미리 밝고 천진난만하게 그들에게 이렇게 말해 두었을 것이다.

"나 이제 간다. 안녕~!"

아이러니하게도 이런 장면을 만들기 위해서 나는 얼마나 잘

살아내야 하는 걸까.

작품 노트

작품명: 오필리아: Ophelia

작가명: 존 에버렛 밀레이(Sir John Everett Millais, Bt, 1829~1896)

제작년도: 1851년~1852년

소장처: 테이트 브리튼(Tate Britain)

오필리아의 죽음은 셰익스피어의 『햄릿』 중 「4막 7장」에서 왕비의 대사를 통해 묘사된다. 왕비는 오필리아의 오빠 레어티스에게 그녀가 꽃으로 화관을 만들다가 시냇가 버드나무 가지에서 떨어졌고, 찬송가를 부르며 물 위를 떠다녔다고 말했다. 그리고는 끝내 물에 잠겼다고 울면서 전했다. 오필리아는 자신이 사랑했던 햄릿이 아버지 폴로니우스를 죽였다는 사실에 충격을 받고, 실성한 채 강가를 떠돌다 물에 빠져 생을 마감했다.

이 장면을 그린 화가는 라파엘 전파*Pre-Raphaelite*의 대표적 인물인 존 에버렛 밀레이다. 라파엘 전파는 산업화가 진행되던 19세기 중반, 아카데믹한 회화 전통에 반발해 라파엘로 이전의 예술 정신으로 돌아가고자 한 젊은 예술가들의 모임이었다. 그들은 자연을 세밀하게 관찰하여 묘사하는 데 중점을 두었으며, 미술을 순수하고 정신적인 방식으로 접근하고자 했다.

밀레이의 <오필리아>에서도 자연 묘사와 상징이 두드러진다. 그 림 속 오필리아 주변에는 다양한 꽃들이 함께 떠 있는데, 각 꽃은 상징적인 의미를 지닌다. 예를 들어 쐐기풀은 고통을, 데이지는 순수함을, 팬지는 허무한 사랑을, 그리고 버드나무는 버림받은 사 랑을 상징한다. 한편, 셰익스피어의 원작에는 등장하지 않는 붉은 양귀비는 죽음을 나타낸다.

밀레이는 나뭇잎, 꽃 등 자연을 세밀하게 묘사하기 위해 런던 근 교의 서리 지역에 있는 강가를 찾아냈다. 그리고 그곳에서 매일 11시간씩 다섯 달 동안 현장을 관찰하며 배경을 완성했다. 배경을 완성한 후에 그는 당시 라파엘 전파 화가들의 뮤즈였던 19세의 엘리자베스 시달*Elizabeth Siddal*을 오필리아의 모델로 삼았다. 시달은 생생한 묘사를 위해 겨울에도 찬물이 담긴 욕조에 매일 누워 있어 야 했다. 램프를 욕조 아래 두긴 했지만, 어느 날 램프의 불이 꺼 졌다. 불이 꺼진 것도 모른 채 그림에 몰두해 있던 밀레이를 방해 하고 싶지 않았던 시달은 그대로 얼음처럼 차가워진 물에 누워 있 었다고 한다. 그 과정에서 그녀는 결국 폐렴에 걸리고 말았다.

Interpretive:

발을 헛디뎌 강물에 빠진 오필리아를 화가는 정말 섬세하게 그려냈다. 반쯤 벌어진 입에서는 오래된 찬송가가 흘러나오고 있 었다. 아름다운 여인은 점점 하얗게 질려가며, 주변을 떠도는 꽃잎 처럼 서서히 죽음을 맞이하고 있다. 사랑하는 사람이 자신의 아버

지를 죽인 장본인이라니…. 『햄릿』에서는 버드나무가 기울어져 있다고 했지만, 이 그림 속에서 나는 아예 꺾여버린 나무를 보았다. 오필리아의 삶이 꺾이는 듯한 느낌이었다.

오필리아의 모델이었던 엘리자베스 시달*Elizabeth Siddal*은 시인이자 화가였던 단테 가브리엘 로세티*Dante Gabriel Rossetti*와 결혼했지만, 남편의 잦은 외도와 유산으로 우울증을 앓다가 서른셋의 나이에 아편을 과다 복용해 생을 마감했다. 혹자는 그림 속 죽음과 평온을 상징하는 양귀비의 저주라고도 한다. 시달은 개인적으로 그림을 공부하기도 했지만, 결혼과 함께 그 꿈도 끝나고 말았다. 그녀는 라파엘 전파의 뮤즈로 이상화된 아름다움의 틀에 갇혀야 했고, 오필리아의 모델이 되어 그림 속에 갇혔다. 오필리아가 선택의 여지 없이 맞이하게 된 절망, 그녀의 운명이 시달에게도 현실이 되었다. 강렬한 기억이나 이미지는 종종 잠재의식 속에 남는다고 한다. 현시대에 유행처럼 퍼지는 '끌어당김의 법칙'이 떠오른다. 오필리아와 시달의 죽음은 비극적으로 맞닿아 있다. 고혹적인 잔상으로 남은 비극이다.

Decisional:

그림 속 아름다움으로 남는 것이 좋을까, 아니면 좋은 인생을 사는 것이 나을까? 가끔 고민한다. 좋은 인생을 살았더라도, 남겨진 아름다운 사진 한 장이나 그림 한 점조차 없다면 어쩐지 서운할 것 같다. 반대로, 아무리 아름답게 그려졌다 해도 그 인생이 비참했

다면, 그것도 바람직하진 않은 것 같다. 툴루즈 로트렉이 그린 인물들은 화려하게 미화되진 않았지만, 그 나름의 멋으로 남아 있다.

누군가의 그림 속에서 살아간다는 것. 작품 속에 어떤 모습으로 남아 있으면 좋을지 생각해 보면 사람들이 왜 그렇게 SNS에 자신의 좋은 순간과 아름다운 모습만을 기록하는지 알 것도 같다. 작품은 한 사람의 인생을 지나서 몇백 년까지 아니 몇천 년까지도 간다. 그러니 내 존재가 비참한 한 장으로 남게 되는 것은 원치 않는 것이다. 물론, 무엇보다 좋은 삶을 사는 것에 더 집중해야겠지만, 그럼에도 불구하고 우리들의 '아름다운 한 장면'으로 기억되고 싶어하는 그 마음은 절대 가볍지 않은 의미를 가진다.

Part 2

깊이 듣고,
다르게 보다

Critical Thinking *

* Critical Thinking

정답이 없는 세계를 스스로 해석하는 힘, 다양한 각
도로 보면서 질문하는 태도

주어진 정보를 그대로 수용하는 것이 아니라, 다양한
관점으로 스스로 사고하는 힘. 그림을 보는 데에는 정
답이 없다. 콘텐츠를 깊이 듣고 받아들인 후, 그 안에
서 나만의 시각을 발견한다. 그렇게 익숙한 해석을 넘
어서는 질문을 던지는 것. 그것이 비판적 사고의 시작
이다.

1) 스스로 생각하는 여자의 복수란

- 아르테미시아 젠틸레스키

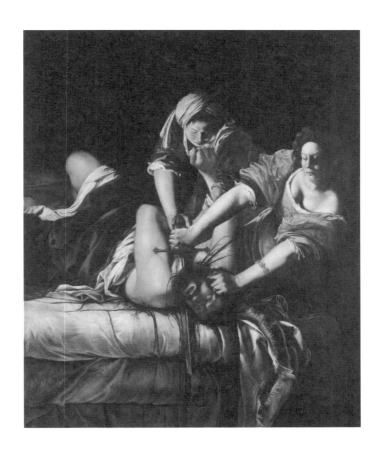

Objective:

팔찌를 찬 노란 옷을 입은 여성이 있다. 그녀는 한 손으로 남성의 얼굴을 단단히 붙잡고 다른 손에 든 칼로 그의 목을 베고 있다. 남성의 얼굴은 화면 쪽으로 약간 돌아가 있는데, 표정이 사라진 얼굴의 입은 반쯤 벌어져 있고, 눈동자는 생기를 잃었다. 남성의 한쪽 팔은 허공을 향해 뻗어 있고, 다른 한쪽 팔은 푸른 옷을 입은 여성에 의해 억눌려 있다. 피가 솟구치며, 흰 침대 시트를 붉게 물들인다. 남성은 피처럼 붉은색 담요를 덮고 있다. 다부진 체격을 지닌 노란 옷을 입은 여성은 눈썹을 찌푸리고 있고, 왼쪽에서 들어오는 빛은 세 인물의 얼굴과 장면을 강하게 비추고 있다.

Reflective:

아무리 체격이 좋은 여자라도 과연 저 정도로 남자의 목을 완전히 벨 수 있을까 하는 의문이 들었다. 그러다 문득, 사람이 닭 모가지를 비틀어 죽일 수도 있다는 사실이 떠올랐다. 같은 원리로 남자의 목을 힘으로 비틀어 쥐면 가능할까? 이 장면은 성경 속 이야기에서 비롯된 것으로 알고 있다. 여러 화가가 그리면서 유명해졌는데, 때로는 남성의 목을 베는 여성이 앳되고 여리게 표현된 예도 있다. 하지만 그렇게 연약해 보이는 여성이 과연 강한 남성의 목을 벨 수 있느냐에 대해서는 의견이 분분하다.

그렇다면, 이 그림 속 여자는 어떤가? 그녀는 다부진 몸으로, 칼을 쥔 팔과 남자의 얼굴을 누르는 팔에 힘이 단단히 들어가 있는

것이 확실히 보인다. 노란 옷을 입은 이 여자 옆에는 푸른 옷을 입은 또 다른 여자가 있다. 그녀 역시 남자가 움직이지 못하도록 몸을 강하게 누르고 있다. 그는 마치 자다가 봉변을 당한 듯 저항할 틈조차 없이 무방비 상태에 놓였다.

흰 침대 시트에는 피가 서서히 스며들고, 남자의 목에서는 붉은 피가 솟구친다. 그 피는 붉은 담요와 뒤섞인다. 붉은색, 노란색, 푸른색이 이루는 강렬한 대조가 오히려 기이한 아름다움을 자아낸다. 그는 저항할 수 없는 운명 앞에서 그저 망연한 표정이다.

하지만, 이 끔찍한 상황 속에서도 그녀는 한 치의 흔들림 없이 단호하다. 마치 당연한 의무를 수행하듯, 망설임 없이 남자의 목을 벤다. 옆에 있는 푸른 옷을 입은 여자는 약간 두려운 표정이지만, 역시 손의 힘을 절대 풀지 않는다. 남자의 머리를 단단히 붙잡은 이 여자는 대체 어떤 마음으로 이 순간을 마주하고 있을까? 남자를 죽이기 전의 그녀와 지금 그를 죽이고 있는 그녀, 이 두 순간은 얼마나 다를까? 그리고 저 남자는 대체 어떤 잘못을 저질렀기에 이토록 잔혹한 운명에 처한 걸까?

작품 노트

작품명: 홀로페르네스의 목을 베는 유디트: Judith Slaying Holofer nes

작가명: 아르테미시아 젠틸레스키(Artemisia Gentileschi, 1593-1653)

제작년도: 1614년-1620년

소장처: 우피치 미술관(Galleria degli Uffizi)

아르테미시아 젠틸레스키는 피렌체 미술 아카데미의 첫 여성 회원이었다. 당시 여성 화가는 사회적으로 무시당하고 배척되었지만, 아버지 오라치오 젠틸레스키 *Orazio Gentileschi*의 도움으로 화가의 길을 걷기 시작했다. 그러나 아버지의 동료 화가였던 아고스티노 타시 *Agostino Tassi*에게 지속적으로 괴롭힘을 당했고, 결국 성폭행이라는 비극을 겪었다. 이 사건은 법정으로 이어졌지만, 아르테미시아는 고통스러운 고문과 수치스러운 증언을 감내해야 했다. 타시는 유죄 판결을 받았지만, 그의 후원자들 덕분에 곧바로 석방되었다.

이 사건 이후 아르테미시아가 그린 그림이 바로 <홀로페르네스의 목을 베는 유디트>다. 이 작품에서 그녀는 홀로페르네스의 얼굴에 타시를, 유디트의 얼굴에 자신의 모습을 투영했다. 그녀가 그린 유디트는 카라바조의 여성스러운 유디트나 관능적인 클림트의 유디트와는 달리 과감하고 강렬한 결단력을 보여준다.

그렇다면 많은 화가가 그렸다는 유디트는 누구일까?

성경 외경 「유딧기」 13장에는 이런 장면이 나온다. 베툴리아에 사는 유딧은 하녀와 함께 아시리아의 장군 홀로페르네스 *Holofernes*의 진영으로 잠입한다. 그를 술에 취하게 만든 후 홀로 남은 그의 침

상 옆에서 자신들의 적을 멸망시키기 위한 계획을 실행할 힘을 달라고 하느님께 기도한다. 이후 단호하게 그의 칼을 들어 목덜미를 두 번 내리쳐 머리를 벤 뒤 여종에게 건네주고, 그 머리를 음식 자루에 담아 몰래 빠져나온다. 그렇게 그녀는 이스라엘을 구해냈다.

이 극적인 장면은 아르테미시아 젠틸레스키 외에도 카라바조 *Michelangelo Merisi da Caravaggio*, 바카로 *Andrea Vaccaro*, 루벤스 *Peter Paul Rubens*, 크리스토파노 알로리 *Cristofano Allori*, 클림트 *Gustav Klimt* 등 여러 화가의 손에서 각기 다른 해석과 개성으로 그려졌다.

아르테미시아의 그림을 보면, 어두운 배경 속에서 강렬한 빛이 마치 스포트라이트처럼 인물을 비추며 극적인 명암 대비를 만들어낸다. 이 기법은 '테네브리즘 *Tenebrism*'이라고 부른다. 이탈리아어 'tenebroso'는 '어두운' 또는 '신비로운'에서 유래했다. 테네브리즘은 단순히 입체감을 표현하는 '키아로스쿠로 *chiaroscuro*'와 달리 강렬한 명암 대조를 통해 극적 분위기를 강조하는 데 초점을 맞춘다. 카라바조가 대표적으로 사용한 기법으로, 아르테미시아의 아버지 오라치오도 이를 계승했다.

Interpretive/Decisional:

아르테미시아 젠틸레스키는 성경 속 유디트뿐만 아니라, 루크레티아 *Lucretia*와 클레오파트라 *Cleopatra*처럼 자신의 삶을 당당하게 살아냈던 여성들도 자주 그렸다. 당시 사회가 여성에게 기대했던

수동적인 이미지를 거부하고, 작품을 통해 시대의 고정관념과 억압을 비판적으로 재조명했다. 여성 화가로 살아간다는 것이 결코 쉬운 일은 아니었지만, 아르테미시아는 편견에 맞서 싸우며 절실함을 담아 그림을 그렸다. 사회적으로도, 개인적으로도 수치심과 수모를 견뎌야 했던 그녀는 그런데도 결국 피렌체 미술 아카데미의 첫 여성 회원이 되었고, 그녀의 작품을 후원하는 이들도 있었다. 그녀는 편지와 작품을 통해 자신의 당당하고 절실한 열정을 드러냈으며, 1649년 시칠리아의 후원자 안토니오 루포*Antonio Ruffo*에게 다음과 같은 말을 남겼다.

"You will see the spirit of Caesar in the soul of a woman. (⋯) I will show Your Illustrious Lordship what a woman can do(당신은 시저의 용기를 지닌 한 여자의 영혼을 볼 수 있을 것입니다. (⋯) 폐하께 제가 여자가 무엇을 할 수 있는지를 보여 드리겠습니다)."

−아르테미시아 젠틸레스키, 「Artemisia in her own words」, 내셔널 갤러리*National Gallery* 웹사이트 중에서

나는 가끔 여성 예술가들이 주로 슬픔, 억울함, 분노 등의 감정을 이야기하는 데 대한 편견을 느낀다. 왜 여성 예술가들은 이토록 억울함과 상처, 부당함을 작품 속에서 다룰 수밖에 없는가? 그러나 현대 예술계에는 몸집은 작지만, 거대한 거미 조각을 만든 루이스 부르주아*Louise Bourgeois*, 세상을 무대로 한국의 '보따리'를 펼쳐 보이는 김수자*Kim Soo Ja*, 세계적으로 이름을 떨친 쿠사마 야요이*Yayoi*

Kusama, 조지아 오키프 *Georgia O'Keeffe*, 아그네스 마틴 *Agnes Martin*, 트레이시 에민 *Tracey Emin*, 제니 샤빌 *Jennifer Anne Saville*, 니키 드 생팔 *Niki de Saint Phalle*, 힐마 아프 클린트 *Hilma af Klint*, 프리다 칼로 *Frida Kahlo* 등등 수많은 훌륭한 여성 예술가들이 있다. 그런데도, 2012년부터 2022년까지 아트마켓의 자료 *Artsy Report Total auction market share*를 보면 판매된 여성작가의 작품은 평균 6.8%에 불과했고, 2022년에는 9.39%에 그치는 수치였다. 여성 예술가의 수가 늘어났다고는 하지만, 미술 시장에서 그들이 차지하는 위치는 여전히 놀라울 정도로 작다. 여성 예술가들의 작품이 미술시장에서 판매되는 비율이 여전히 10%조차 되지 않는 이 현실은 무엇을 의미하는가? 『왜 위대한 여성미술가는 없는가?』라는 책을 쓴 린다 노클린 *Linda Nochlin*은 말한다.

> "잘못은 별들에게 있는 것도 아니고, 호르몬, 월경주기, 또는 우리 내부의 빈 공간에 있는 것도 아니다. 잘못된 것은 제도와 교육인데…"
> - 린다 노클린, 『왜 위대한 여성 미술가는 없었는가?』, (아트북스, 2021) 중에서

삶의 다양한 목소리를 반영해야 할 예술 작품에서 여전히 백인 남성의 시각이 우세한 현실은 우리가 앞으로 예술 작품을 어떻게 바라보고 평가해야 하는지에 대한 질문을 던진다. 나도 모르게 백인 남성 우월주의적 시각이 잠재된 이 사회에서 여성 화가들을 비롯해 백인 남성이 아닌 우리는 좀 더 분발해야겠다.

2) 공공연한 비밀

― 에두아르 마네

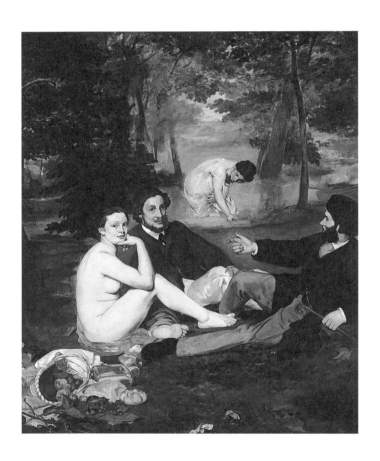

Objective:

삼각형의 구도가 안정적이다. 짙은 숲의 끝에는 하늘이 보이고, 드문드문 노랗게 물든 잎들이 보인다. 화면 위쪽에는 얇은 옷을 입은 여성이 호수에 다리와 손을 담그고 있다. 그 옆에는 작은 보트가 있다. 화면 앞쪽에는 옷을 입은 남성 두 명과 나신의 여성 한 명이 보인다. 옆으로 앉은 나신의 여성은 정면으로 화면을 바라보고 있다. 푸른 담요는 발밑에 깔려 있다. 화면 왼쪽 앞에는 빵과 과일 바구니가 쓰러져 있고, 그 안의 빵과 과일이 굴러 나와 있다. 과일 바구니 아래에는 여성들의 옷으로 보이는 옷가지와 모자가 놓여 있다.

Reflective:

오래전, 대학 시절의 일이다. 나는 그림 동아리 활동을 했었는데, 당시 동아리방 외부 벽에 선배들이 이 그림을 벽화로 그려 넣었다. 당시 나는 그저 유명한 그림이라는 점과 숲의 색과 살색의 조화가 아름답다고만 생각했다. 이런 그림을 그릴 수 있다니 그저 그 사실을 자랑스럽게 느꼈던 것 같다. 그때는 이 나체인 여인이 보이지 않았다. 누가, 왜 그린 건지, 어떤 내용인지는 별로 중요하지 않았다.

시간이 지나, 다시 그림만을 오롯이 들여다보니 어딘가 불편해진다. 그리고 그 불편함은 곧 '저항감'으로 바뀐다. 소풍을 나온 네 사람. 한 여인은 옷을 벗고 있고, 다른 여인은 옷을 반쯤 걸친 채 있다. 두 남성은 아무렇지도 않게 대화를 나누며 옷을 완전히 갖춰 입

고 있다. 여성은 화면 밖 관람자를 바라본다. 살짝 미소까지 지으며 마치 이렇게 묻는 것 같다. '어때요? 이 상황이 당연해 보이나요?'

남자들은 옷을 제대로 차려입고 유유히 대화를 나누고 있지만, 여성들은 그저 남성들을 즐겁게 해주는 존재로 그려져 있을 뿐이다. 그들은 자신이 구경거리가 되는 것에 대해서 아무런 거리낌도 없는 것 같다. 마치 누드 자체가 전시물인 것처럼, 그것이 오히려 자랑거리인 것처럼. 이 불공평한 시선과 태도에 왠지 화가 났다. 이 그림을 유명하다는 이유로, 아름답다는 이유로 아무 의심 없이 바라볼 사람들에게도.

이 여인들은 그들의 부인도, 애인도 아닐 것이다. 그랬다면 이렇게 내버려두진 않았겠지. 여성이 소유물로 여겨지던 과거의 무의식은 오늘날에도 여전히 남아 있다. 하지만 이런 불편함들이 어쩌면 조금씩 우리의 도덕적 기준을 높여가는 과정일지 모른다. 감동적인 드라마 속 지고지순한 사랑 이야기는 늘 사람들의 마음을 움직인다. 아마도 한 남자와 한 여자가 풋사랑의 감정을 넘어 서로에게 진정한 삶의 동반자, 동지가 되어가는 그 길이 귀하고 소중하게 느껴지기 때문일 것이다.

작품명: 풀밭 위의 점심 식사: Le Déjeuner sur l'herbe(The Lunch eon on the Grass)

작가명: 에두아르 마네(Édouard Manet, 1832-1883)

제작년도: 1863년

소장처: 오르세 미술관(Musée d'Orsay)

에두아르 마네*Edouard Manet*는 전통적인 '아카데미 살롱전'에서 인정받고 싶어 했지만, 아이러니하게도 자신의 의도와는 달리 19세기 중반 프랑스 미술계에서 반체제 예술가 집단(오늘날 우리가 사랑하는 '인상주의')의 선구자로 자리 잡았다. 당시 마네와 함께 활동했던 클로드 모네*Claude Monet*, 카미유 피사로*Camille Pissarro*, 피에르 오귀스트 르누아르*Pierre Auguste Renoir*, 알프레드 시슬레*Alfred Sisley*, 에드가 드가*Edgar Degas* 같은 화가들이 인상주의 운동의 중심에 서 있었고, 마네는 이들의 정신적 지도자 역할을 했다.

1863년 살롱전에서 마네는 <풀밭 위의 점심 식사>를 출품했는데, 그해는 유독 경쟁이 치열해 5,000여 점 가운데 약 2,700점이 낙선되었다. 화가들의 불만이 극에 달하자, 당시 프랑스 국왕 나폴레옹 3세는 낙선작들을 모아 낙선전을 개최했다. 이 전시에서 마네의 작품은 특히 논란을 불러일으켰다.

이 작품의 모델은 마네의 주변 인물들이었다. 왼쪽에 앉아 있는 남자는 마네의 친구이자 이후 그의 처남이 된 페르디낭 렌호프 *Ferdinand Leenhoff*, 오른쪽에 있는 남자는 그의 동생 귀스타브 마네 *Gustave Manet*다. 그리고 화면 정면에서 관객을 응시하는 여인은 당시 18세였던 빅토린 뫼랑 *Victorine Meurent*으로, 가난 때문에 16세부터 모델 일을 시작한 인물이었다. 마네는 그녀를 특별히 아꼈지만, 그 당시 모델은 사회적으로 매춘부처럼 보는 경우가 많았다. 우아한 여신이나 성스러운 나체가 아닌 현실 속 여성이라는 점에서, 뫼랑의 당당한 시선은 당시 관객들에게 큰 충격을 주었다.

이 작품에서 마네는 고전 회화의 주제와 구성을 현대적으로 변형했다. 그의 작품 <풀밭 위의 점심 식사>는 라파엘로 *Raffaello Sanzio*의 <파리스의 심판> 스케치를 바탕으로 한 마르칸토니오 라이몬디 *Marcantonio Raimondi*의 판화와 조르조네 *Giorgio Barbarelli*와 티치아노 *Tiziano Vecellio*의 <전원의 합주>, <폭풍> 등의 고전 작품에서 영감을 받았다. 이들의 작품에서도 옷을 입은 남성과 나체인 여성이 함께 등장하지만, 신화적이거나 종교적인 맥락 덕분에 순수하게 받아들여졌다. 반면 마네는 이러한 전통적인 구도를 당시의 현실적인 인물들로 대담하게 재해석했다. 마네의 화법 역시 논란이 되었는데, 그가 사용한 강렬한 색채와 과감한 붓질은 아카데미 심사위원들로부터 입체감이 부족하고 미완성된 듯한 밑그림이라는 비판을 받았다.

마네는 그 이후로도 아카데미 살롱전의 인정을 받기 위해 거듭해서 작품을 출품했다. 하지만 본의 아니게 사후에는 전통과 규범에서 회화를 해방한 혁명가, 전통과 혁신을 연결하며 새로운 시대, 모더니즘의 문을 연 근대미술의 아버지로 평가받는다.

Interpretive/Decisional:

19세기 파리에는 '코르티잔*courtesan*' 문화가 있었다. 10대나 20대 초반의 어린 여성을 애인으로 삼는 것이 유행했고, 그것이 하나의 사회현상이 되었다. 코르티잔은 귀족이나 왕족, 상류층 남성들을 상대하는 정부나 고급 매춘부를 뜻하며 그들 중 일부는 남성으로부터 집과 생활비를 받아 사치스러운 생활을 누리기도 했다. 마네는 <풀밭 위의 점심 식사>를 고전 미술의 포즈를 연구하면서 그렸다. 또 티치아노*Tiziano Vecellio*의 <우르비노의 비너스>를 보고 감명을 받아 빅토린 뫼랑*Victorine Louise Meurent*을 모델로 한 <올랭피아>를 완성했다. 하지만, 당시의 문화적 맥락 속에서 마네가 그린 그림 속의 여성들은 비너스가 아닌 현실에 존재하는 여성 즉, 상류사회 속 고급 창부*courtesan*를 연상시키는 인물이었고, 이 사실을 사람들은 어쩐지 참을 수가 없었다. 라파엘로가 드로잉하고 마르칸토니오 라이몬디가 판화로 작업한 <파리스의 심판>에서는 남성들이 벗고 있다. 아니, 모두 다 벗고 있다. 조르조네 혹은 티치아노의 <전원의 합주>에서도 두 여성이 누드 상태이긴 하지만 이들은 신화 속의 존재, 즉 님프에 가까운 존재들이다. 그런데, 마네의 그림 속에는 현실에 있는 여성이 그것도, 코르티잔들이 당차게 옷을 벗고 있으니,

사람들이 화들짝 놀라긴 했을 것이다.

그런데, 이런 차별적 시각은 단순히 19세기 파리에만 존재했던 것이 아니다. 사회에는 공공연한 비밀이라는 게 있다. 한국 사회에서도 결혼한 남성이 애인을 두는 일들이 여전히 존재하는 것으로 안다. 그러니 불륜이니 바람이니 그런 일들로 속을 썩어 사람들이 점집을 찾고, '사랑과 전쟁' 같은 프로그램들이 인기를 끈다. 경제적으로 여유가 있는 남성들이 '오피스 와이프'나 어리고 예쁜 애인을 두는 일이 오늘날에도 여전히 비일비재하다는 것을 우리는 안다. 그러니 마네의 작품을 그저 마비된 감각으로만 받아들일 수 있는 일일까. 한 남자가 한 여자를 만나 한평생 사랑하고 존중하며 함께 늙어 가는 일. 검은 머리가 파뿌리가 될 때까지 손 꼭 잡고 친구처럼 오손도손 살아가는 일이 세상에, 이렇게나 어려운 일인 거라니….

3) 전략가의 한 수, 미술의 판을 바꾸다

– 마르셀 뒤샹

작품 감상하러 가기 philamuseum.org

Objective:

남성의 소변기가 전시대 위에 놓여 있다. 곡선이 있는 세모꼴의 형태다. 안쪽에는 5개의 구멍이 뚫려 있고 전면으로는 튀어나온 파이프, 왼쪽에는 날개처럼 달린 고정부분이 있다. 그리고 소변기 왼편 앞쪽으로 'R. MUTT 1917'라는 글자가 삐뚤빼뚤하게 적혀 있다.

Reflective:

'R. MUTT'는 무엇을 의미했을까? 소변기를 전시대 위에 올려놓은 것은 어떤 메시지를 전하려는 것이었을까? 미술사적인 해설 없이 작품만을 바라보니 질문만 쌓인다. 개념미술이라고 했던가. 기성품, 즉 '레디메이드'로 개념적인 설명을 시도하려 했다던데, 그렇다면 남성용 소변기가 의미하는 것은 무엇일까? 매끈한 흰색의 도자기 위에 파이프가 툭 튀어나온 것이 거슬린다.

여성과 남성이 구분된 공중화장실에 들어갈 때, 소변기를 보게 되면 순간 깜짝 놀라게 된다. '아, 내가 잘못 들어왔구나,' 하며 서둘러 나가기 바쁠 뿐이다. 그런데 그런 '것'이 내가 흠모하는 전시대 위에 놓여 있다니, 무언가 큰 의미가 있는 걸까? 당시 사람들 역시 그런 생각을 했을 것이다. '이게 왜 여기 있지?', '대체 이런 장난을 친 사람은 누구일까?' 논란이 많았을 것이다. 논란은 이해되지만, 정작 그래서 나는 무엇을 느끼고 있을까? 아니, 그냥 질문들만 떠오른다. 저 글자는 대체 무엇을 의미하는 것이며, 이 흉측하게 느껴지는 것은 그래서 왜 저 전시대 위에 놓여 있는 걸까? 많은 예술가가 대단하다고 찬사를 던지는 이것은 대체 어떤 예술이란 말인가?

작품명: 샘: Fountain

작가명: 마르셀 뒤샹(Marcel Duchamp, 1887-1968)

제작년도: 1950(replica of 1917 original)

소장처: 필라델피아 미술관(Philadelphia Museum of Art)

레디메이드 *Ready Made*. 뒤샹은 중립적이고 개인적 취향이나 손재주
를 작품에서 배제하며 아이디어 자체만을 순수하게 내세웠다. 그
는 스스로, 새로운 조각의 형태를 창조했다고 평가했다. 기존에
있던 대량생산 제품을 선택하고, 그것을 원래의 기능에서 해방시
켜 의도적으로 쓸모를 제거했다. 이후 작품에 새로운 제목을 부여
하면서 관람자가 그 대상을 기존의 관점이나 고정관념에서 벗어
나 다른 시각으로 바라보게 만들었다. 이렇게 기존의 물체를 예술
적 대상으로 전환하는 방식을 '레디메이드 *ready made*'라 불렀다. 즉,
뒤샹은 예술의 정체성과 가능성을 재정의했다.

모든 예술가는 6달러만 내면 두 점의 작품을 전시할 수 있었다.
1917년 4월, 민주주의적이고 반위계적이며 반 기성 체제적인 독
립 예술가협회는 엘리트주의의 국립 디자인 아카데미와 상업갤
러리에 반발하여 심사위원도 상도 없는 새로운 형식의 전시를 개
최했다. 무명이나 비전문가였던 1,000명 이상의 예술가들은 약
2,500점의 작품을 출품했다. 당시 뒤샹은 협회의 이사회 일원이

자 조직위원이었지만, 소변기인 <샘>을 R. 머트 *Richard Mutt*라는 작가명으로 출품한다. 머트는 J.L. 모트 철강 제품 *J.L. Mott Iron Works*에서 따온 이름으로, 뒤샹은 이 회사의 맨해튼 쇼룸에서 소변기를 구입했다. 그리고 'R. Mutt'라는 이름에 대해 당시 대중적인 연재만화 '머트와 제프'를 연상시키는 이름이라고도 첨언했다. 그는 이렇게 말한다.

"이름은 뭔가 구닥다리였으면 했다. 그렇게 'Richard'(프랑스어로 벼락부자를 뜻하는 속어)를 덧붙였다. (…) 가난뱅이의 정반대. 그렇지만 그 정도는 아니고, 그냥 'R. MUTT.'일 뿐."
- 마르셀 뒤샹, <Fountain>, 테이트 미술관 웹사이트 중에서.

이 작품은 논란 끝에 전시 대상에서 제외되었고, 이에 반발하며 뒤샹은 위원회를 사임한다. 그 과정에서 한 위원이 소변기에 역겨움을 느끼고 소변기를 훼손했다는 이야기도 전해진다. 며칠 후, 미국의 사진작가인 스티글리츠 *Alfred Stieglitz*는 소변기를 자신의 갤러리 291로 가져와 사진으로 남겼다. 이때 촬영된 소변기는 급히 다시 만든 '레디메이드'였을 가능성이 높다. 이후 재현된 <샘>의 행방도 불분명해졌다. 결국 스티글리츠의 사진은 이 작품이 '예술이란 무엇인가?'에 대한 질문을 던지는 상징적 오브제로 자리매김하는 데 결정적인 역할을 했다. 뒤샹이 보여주고자 했던 것은 언제든지 어떤 대상이라도 예술이 될 수 있다는 발상이었기 때문이다.

뒤샹의 <샘>이 가지는 의미

1. 새로운 예술적 실험: 프랑스 시절, 뒤샹은 자전거 바퀴와 같은 구조물에서 기능을 초월한 예술적 개념에 매료되었다. 미국에 와서는 눈삽 손잡이에 자신의 이름을 'from'으로 서명하여 작품이 '만든 것'이 아닌 '생각해 낸 것'이라는 아이디어를 강조했다. <샘>은 이런 방식으로 파격적이고 대중적인 예술의 가능성을 보여주었다.

2. 예술 평가 기준에 대한 비판: 뒤샹은 예술 작품의 자격을 평가하는 것이 학계와 평론가에게만 있는 것이 아니라, 예술가 스스로에게 있어야 한다고 주장했다. 작가가 어떤 대상을 '작품'이라고 선언하는 순간, 그 대상의 의미와 가치는 예술로 성립된다고 본 것이다. 이는 예술의 기준과 권위가 작가에게 있다는 점을 분명히 하며, 기존 제도 중심의 평가 체계에 도전한 행위였다.

3. 예술사에 미친 영향: 뒤샹은 <샘>을 통해 의도적으로 미학적 측면이 없는 대상을 예술로 제시하며 도발적인 메시지를 던졌다. <샘>에 담긴 그의 사고는 다다이즘, 초현실주의, 개념미술 등 20세기 예술 운동에 큰 영향을 미쳤으며, 여전히 현대 예술가들에게 강력한 영감을 주고 있다.

Interpretive/Decisional:

도전했고, 실험했고, 도발했다. 어느 책에서 뒤샹은 오히려 체스 플레이어에 가까운 전략가라고 했다. 위원회에 들어가 가명으

로 작품을 출품하고 예술계와 심사위원들의 반응을 일부러 유도한 것을 보면 그 말이 전혀 근거 없는 이야기는 아닌 것 같다. 그는 '예술이 무엇인가?'에 대해 대중들에게 생각할 거리를 던졌다. 그런 의미에서 뒤샹의 <샘>은 시대의 기점이 되는 작품이다. 하지만, 미학적으로 정말 아름답다고 말하기는 어렵다. 심사위원들의 반응이 분노에 가까웠던 것도 이해 못 할 바는 아니다. 하지만 <샘>은 '생각을 촉발하는 영역'에서 예술의 지적 가치를 높였다. 이후에도 개념미술은 대중에게 어려운 장르로 인식되지만 말이다.

나는 종종 구체적이지 않고, 명확하지 않다는 이야기를 듣는다. 생각이 점핑 되면서 '어떻게 그 생각과 이 생각이 연결되는지 모르겠다.'라는 타박 아닌 타박을 들을 때가 많다. 문제는 지금이 대체로 소통과 협력, 대중성을 중요하게 생각하는 시대라는 점이다. 명확성과 구체성, 뾰족함이 없으면 능력이 없다는 취급을 받는다. 무엇보다도 '돈'을 벌지 못한다. 그 때문에 글을 쓰거나 말하거나 사업기획서를 작성할 때는 머릿속에서 점핑되는 생각을 가지런하게 잇고 정리해야 한다. 구체적으로, 뾰족하게, 논리적으로 표현해 내야만 한다. 사실 어린아이가 웅얼거리는 소리인 '다다'라거나, 자기만 알고 있는 머릿속의 생각 중 일부를 어지럽게 꺼내놓고 그럴듯하게 우기는 예술. 그런 것들은 예술 안에서도 대중성이 떨어진다. 그렇지만, 예술이라고 우기면 그만이다. 어쩌면, 웅얼거리는 내 인생도 예술이라고 당당하게 우겨버리면 그만일 일이다.

4) 비판적인 사고는
무엇을 위한 것이어야 할까

― JR제이알

작품 감상하러 가기 jr-art.net

작품 감상하러 가기 jr-art.net

Objective:

길가에 나무로 된 벽이 줄지어 서 있고, 그 위에 사람들의 얼굴 사진이 붙어 있다. 얼굴만 크게 찍혀 있는 초상 사진들이다. 글씨가 따로 쓰여 있진 않다. 익살스러운 표정이다. 앞쪽에 보이는 사진 세 장은 긴 나무판 2개 반 정도를 차지하고 있다. 그 앞을 한 사람이 지나가고 있는데, 사진의 1/5도 채 안 되어 보인다. 오른쪽으로는 나무판 2개에 각각 1장씩, 2장의 사진이 위아래로 붙어있다. 사

진은 총 12장이다. 맨 오른쪽 끝에는 전봇대가 보인다. 길가에는 나무, 흙, 쓰레기통 등이 놓여 있다.

또 다른 사진은 총 3가지 부분으로 나뉘어 있는데, 건물을 위에서 내려다본 사진이다. 가운데에는 여러 사람이 위를 올려다보고 있고, 그 주변으로 계단, 흙, 시멘트 건물 등이 보인다.

Reflective:

벽보처럼 보이지만, 글씨가 없어 선전물 같지는 않다. 게다가 흑백으로 처리되어 있어 오히려 하나의 작품처럼 보인다. 사진 속 유쾌하고 익살스러운 표정들이 길을 지나가는 사람들을 웃게 할 것 같다. 그렇지만 동시에 화면 가득한 큰 얼굴들이 왠지 부담스럽기도 하다. 이 사람들은 왜 이렇게 우스꽝스러운 표정을 짓고 있는 걸까? 또 자기 얼굴이 이렇게 길거리에 커다랗게 붙은 것을 어떻게 생각할까? 물론 동의를 받았겠지만, 나라면 이런 자신감을 가지기는 어려웠을 것 같다. 아무리 예쁘게 나온 사진이라고 해도 길거리에 붙인다고 하면 너무 부끄러울 것 같은데… 우스꽝스러운 표정이라 오히려 괜찮을까?

또 다른 사진에서는 건물의 구조가 독특하다고 생각했다. 객관적으로 설명하긴 어렵지만 건물은 별의 일부 형태가 앞쪽에 있고, 그 가운데에는 'ㄱ'자 모양으로 보이는 내부 공간이 있다. 운동장처럼 넓어 휑하게 보이면서도 흙과 시멘트의 회색이 섞여 오묘

하면서도 세련된 느낌을 준다. 그 중앙에는 흑백으로 명암 처리가 강조된, 많은 사람들이 위를 올려다보는 사진이 있는데, 그 크기가 잘 가늠이 되지 않는다. 만약 저 사진이 바닥에 있는 거라면 엄청난 크기일 것이다. 무엇보다 나는 이 건물의 구조 자체가 흥미롭게 느껴졌다.

작품 노트

작품명: 페이스 투 페이스: Face 2 Face(2006-2007),

　　　　테하차피: Tehach api(2019)

작가명: 제이알(JR, 1983-)

"Art is not supposed to change the world, to change practical things, but to change perceptions. Art can change the way we see the world. Art can create an analogy(예술은 세상을 바꾸기 위한 것이 아니라 인식을 변화시키기 위한 것이다. 예술은 우리가 세상을 보는 방식을 변화하게 한다.)."

　-JR제이알, <크로니클스>, 롯데뮤지엄 전시(2023년 5월) 중에서

프랑스의 스트릿 아티스트 JR은 건물, 거리, 벽 등의 다양한 공공 공간에 사람들의 초상사진을 크게 인쇄하여 설치하는 작업을 한다. 특히 인물의 표정을 강조하거나, 특정한 장소와 연결된 작업으로 주목받고 있다. 그는 <예술이 세상을 바꿀 수 있을까?*Could Art*

Change the World?>라는 TED 강연으로 많은 사람들에게 알려지기 시작했다.

<페이스 투 페이스: Face 2 Face>(2006-2007)

이스라엘과 팔레스타인의 국경 지역의 거대한 벽 곳곳에 출신지를 알 수 없는 사람들의 장난스럽고 유쾌한 표정의 커다란 사진들이 부착된다. '사상 최대 규모의 불법 사진전'으로도 알려진 이 프로젝트는 다양한 직업을 가진 사람들을 양쪽 지역에서 각각 촬영한 뒤, 그 사진을 벽에 나란히 붙이는 방식으로 진행됐다. 국가 간 이동이 불가능했기 때문에 각국의 시민들은 뉴스나 미디어를 통해서만 서로를 접했고, 자연스럽게 '우리는 다르다.'라는 고정관념을 갖고 있었다. 사람들은 생김새만으로도 서로를 구분할 수 있다고 믿었다. 하지만 JR이 사진들을 보여주자, 대부분이 어느 쪽 사람인지 구분하지 못했다. 그는 촬영에 참여한 이들에게 이스라엘-팔레스타인 간 분쟁 해결을 위한 "두 국가 해결안*Two-state solution*"과 평화 지지 서한에 서명해 줄 것을 요청하기도 했다.

<테하차피: Tehachapi>(2019)

2019년 미국에서 가장 폭력적인 재소자들이 수감된 캘리포니아 테하차피 교도소에서 한 프로젝트가 진행되었다. JR은 재소자들의 사진을 찍고 그들의 사연을 녹음했다. 평소 교도관들은 재소자들과 인간적인 교류가 없었지만, 이 프로젝트 동안에는 교도관과 재소자가 함께 교도소 바닥에 388장의 사진을 부착하며 자연스

러운 교류가 이루어졌다. 이후 참여자 중 약 3분의 1이 더 낮은 보안 등급의 교도소로 이감되었고, 3년 뒤에는 모든 참여자가 이감되었으며, 그중 3분의 1은 출소한 것으로 알려졌다.

이 외에도 미국과 멕시코 국경에 사는 아이의 얼굴을 전시한 <키키토 *Giants Kikito*>, 폭력에 취약한 분쟁지역과 빈곤지역의 여성들과 함께 진행했던 <여성이 영웅이다 *Women Are Heroes*>, 고령의 노인들과 함께한 <도시의 주름 *The wrinkles of the City*> 등이 있다. 2017년에는 90세의 누벨바그 여성 감독 아녜스 바르다와 55세 차이가 나는 길거리 예술가 JR이 포토 트럭을 타고 프랑스 곳곳을 다니며 도시 전체를 갤러리로 만드는 아트멘터리 <바르다가 사랑한 얼굴들 *Faces Places*>을 제작하기도 했다. JR은 2011년 TED 강연에서 사람들에게 글로벌 아트 프로젝트 참여를 제안했고, 누구나 그의 방식을 실천할 수 있도록 돕는 공공미술 프로젝트 <인사이드 아웃Inside Out>(2011-현재)를 이어가고 있다. 참여자가 웹사이트에 사진을 업로드하면 JR 스튜디오에서 인쇄한 포스터를 무료로 보내준다. 이 프로젝트는 온라인으로도 기록되고 전시된다.

Interpretive/Decisional:

JR은 "예술로 세상을 변화시킬 수 있을까?"라는 질문을 스스로에게 던지며 세상을 바라보는 관점을 함께 바꾸어 가는 작업을 한다. 예술이 직접적으로 세상의 구조를 바꾸지는 못하더라도, 보는 방식이 달라지면 기존의 고정관념이 흔들리고 타인을 대하는

태도 역시 달라질 수 있다. 이런 태도의 변화는 개인과 집단 사이의 관계에도 실제 영향을 미친다. JR은 예술에 존재할 수 없을 것 같은 곳에서 그 지역에 살며 함께 작업했던 사람들을 주인공으로 하는 예술을 선보인다.

우리는 사회적 환경, 특히 미디어의 영향 속에서 고정관념을 자연스럽게 형성해 간다. 사회적 갈등의 본질에 대해, 진화생물학자이자 과학철학자인 장대익은 『공감의 반경』에서 정서적 공감과 인지적 공감이라는 두 가지 공감 방식에 관해 설명한다. 최근 다양한 집단이 생겨나면서 혐오와 분열이 가속화되고 있다. 보통 우리는 이 갈등을 타인에 대한 공감이 부족해서라고 생각하지만, 장대익은 공감이란 인지적·감정적 에너지를 소모하는 자원이기 때문에 무한정 발휘될 수는 없다고 지적한다. 내집단, 즉, 자신이 속한 집단에 공감을 깊이 하면 할수록 외집단을 향해 쓸 공감이 소진되기 때문에 오히려 편 가르기 현상이 심화될 수 있다는 것이다. 그는 정서적 공감만으로는 부족하다고 말한다. 외집단을 고려하며 의지적으로 역지사지하는 '이성적 공감'의 힘을 키울 수 있느냐 없느냐에 따라 문명의 성패가 좌우될 수 있다고 강조한다. 어쩌면 JR의 프로젝트들은 의식적으로 해야 하는 역지사지를 '보여주는' 예술의 힘으로 자연스럽게 풀어나가고 있는지도 모른다.

그렇다면 타인을 인지적으로 이해하려면 어떤 태도가 필요할까? 고정관념을 벗어나 다르게 보는 비판적 사고도 포함되지 않을

까? 비판적 사고라고 하면 보통 부정적인 시각을 떠올리기 쉽다. 하지만 나는 비판적 사고를 긍정적인 방향으로 나아가기 위한 합리적인 의심이라고 생각한다. 또한 보는 방식과 미술의 접근 방식은 시대에 따라 달라진다. 그러니 '예술이 세상을 바꿀 수 있을까?' 혹은 어떤 의도나 목적을 가지고 '세상을 바꿔야만 할까?', '예술은 어떤 역할을 해야 할까?' '예술은 무엇일까?'와 같은, 결국 각자만의 답으로 채워가야 할 근본적인 질문들을 다시 한번 떠올려본다.

Part 3

말을 걸고
연결하는 힘

Communication *

* Communication

스스로의 생각을 바탕으로 타인과 소통하는 힘

혼자 감상하고 해석한 것을 타인과 나눌 때, 비로소
진짜 소통이 시작된다. 콘텐츠에 대한 이해와 비판적
사고가 없다면 이야기를 깊이 있게 나누기도, 서로의
관점을 풍부하게 확장해 나가기도 어렵다. 미술을 통
해 우리는 타인의 생각에 귀 기울이고, 자신의 감각을
안전하게 표현하며 서로를 조금씩 연결해간다.

1) 누군가의 눈을
오래도록 바라본 적이 있을까?

− 마리나 아브라모비치

작품 감상하러 가기 MOMA

Objective:

검은 머리를 땋아 왼쪽으로 내린 붉은 옷의 여성이 한쪽에 앉아 있다. 그 앞에는 다른 한 여성이 앉아 있다. 그녀는 앞에 앉은 여성을 바라본다.

뒤쪽에는 3명의 남성이 있다. 1명은 팔을 벌리고 있고, 1명은 웃고 있고, 1명은 모자를 쓴 채 서 있다. 오른편에는 한 무리의 사람

들이 보이는데 정장을 입은 남성은 뒤쪽을 바라보고 있다. 그들은 2명의 여성과 파란 옷을 입은 남성과 함께 있다. 화면 왼쪽으로는 한 남성이 지나가는 중이다. 뒷벽에는 선이 그려져 있는데, 4개의 가로줄에 1개의 세로줄이 5개씩 2묶음이다.

다시 여성으로 돌아와 보면, 여성은 짙은 눈썹을 지녔고, 표정은 특별한 감정을 드러내지 않고 있다. 눈매와 입매는 살짝 아래로 내려와 있다.

Reflective:

이 둘은 왜 말없이 앉아 있는 걸까? 저 뒤에서 이 광경을 바라보는 사람들은 무슨 말을 하고 있을까. 붉은 옷을 입은 여성 앞에 앉은 여성은 긴 머리만 보일 뿐, 표정은 알 수 없다. 붉은 옷을 입은 여성이 주인공인 것처럼 보인다. 강렬한 색감의 옷과 강한 표정 때문일 것이다. 딱히 어떤 감정이라 단정할 수는 없지만, 힘이 느껴지는 얼굴이다. 감히 상상해 보자면, 슬픈 것 같기도 하고 지친 것 같기도 하다. 그녀는 앞에 앉은 여성을 지긋이 바라보고 있는데, 높은 콧대 때문인지 강인함이 느껴진다. 이들은 무슨 생각을 하고 있을까? 어떤 감정을 느끼고 있을까?

작품 노트

작품명: 예술가가 여기 있다: The Artist is present

작가명: 마리나 아브라모비치(Marina Abramović, 1946 -)

작품년도: 2010년

소장처: 뉴욕현대미술관(The Museum of Modern Art, New York)

마리나 아브라모비치는 유고슬라비아 베오그라드 출신으로 2010년 봄, 2개월 반 동안 뉴욕현대미술관 MOMA에 앉아 있었다. 참여자들은 1명씩 테이블을 앞에 두고 그녀와 마주 앉았다. 그녀의 무표정은 공포, 절망, 즐거움, 어색함, 권태, 슬픔 등 다양한 감정을 끌어냈고, 참여자들은 그것을 예상치 못한 강렬한 경험으로 기억했다. 타이틀에서처럼 아브라모비치는 '살아 있는 작품'이 되어 관람자 앞에 있었다.

마리나 아브라모비치는 퍼포먼스 아트의 대모로 불리며, 때로는 자신의 목숨을 건 강렬한 퍼포먼스로 육체적, 정신적 한계를 극복하는 작품들을 선보여 왔다. 예를 들어 초기 작품인 <리듬 1974>에서는 관람객들에게 자신을 '사물'로 사용하게 했는데….
당시 퍼포먼스를 설명하는 문구는 테이블 위에 다음과 같이 적혀 있었다고 한다.

안내: 테이블 위에는 당신이 원하는 대로 무언가 할 수 있는 72가지의 물체가 있습니다.
공연: 나는 물체입니다. 이 시간 동안 나는 모든 책임을 집니다.
기간: 6시간(오후 8시 - 오전 2시)

탁자 위에는 장미, 깃털, 펜, 꿀, 톱, 심지어 총알과 함께 놓인 권총까지 72개의 물건이 놓여 있었다. 처음엔 구경만 하던 사람들은 점차 적극적으로 행동하기 시작했다. 어떤 이들은 그녀에게 칼로 상처를 내거나 옷을 벗겼고, 장전된 총으로 머리를 겨누기도 했다. 하지만 또 다른 사람들은 그녀에게 다가가 눈물을 닦아주거나 조용히 보호하기도 했다. 공연이 끝난 뒤 아브라모비치는, 사람들이 자신을 정말로 죽일 수도 있겠다는 위협을 느꼈다고 했다. 1명은 총을 겨눴고, 다른 1명은 그 총을 치워냈다. 6시간 후, 그녀가 자리에서 일어나 관객 쪽으로 걸어가기 시작했을 땐, 모두 달아났다.

그녀는 연인이자 작업 파트너였던 울라이 Ulay와도 다양한 퍼포먼스를 함께했다. 서로에게 고함을 지르거나, 한 시간 넘게 입을 맞댄 채 서로의 숨을 교환하기도 했다. 때로는 울라이가 활시위를 당긴 채 아브라모비치가 그 무게를 지탱하는 퍼포먼스도 있었다. 화살 끝은 그녀의 심장 쪽을 겨누고 있었다. 이들의 마지막 공동 작업은 더욱 특별했다. 각자 중국 만리장성의 양 끝에서 출발해 중간에서 만나 작별 인사를 나눈 뒤, 다시 각자의 길을 걷는 이별 퍼포먼스였다.

그로부터 약 22년 뒤, <예술가가 여기 있다>라는 퍼포먼스에서 또 하나의 놀라운 순간이 찾아왔다. 관객 중 울라이가 모습을 드러낸 것이다. 1988년 이별 이후 처음이었다. 울라이를 발견한 순간, 아브라모비치의 무표정한 얼굴은 금세 울컥한 감정으로 물들

었다. 두 사람은 말없이, 서로를 오래 바라보았다.

Interpretive/Decisional:

아브라모비치의 작업을 보면 한 사람이 어떻게 이렇게 강할 수 있을지 놀라움을 금치 못한다. 자칫하면 죽을 수도 있는 극한으로 자신을 밀어 넣는다. 강인한 전사의 얼굴을 하고 있다고 생각했다. 다른 작업은 차치하고라도, 그녀가 마치 살아있는 작품처럼 아무런 표정 없이 앉아 있는 것을 바라본다면 나는 어떤 감정을 느끼게 될까. 무언의 소통이 실질적으로 이루어지는 순간은 그 순간이 절망스럽든, 고통스럽든, 경이로운 경험일 것임은 틀림없어 보인다.

나는 누군가의 눈을 그렇게 오래도록 바라본 적이 있었을까. 문득 최근 '코끼리들이 웃는다'라는 극단에서 진행했던 퍼포먼스 <마주하는>에 참여했던 기억이 떠올랐다. 공연을 보러 온 사람들은 각각의 의자 앞에 선다. 그 앞에 배우들이 다가선다. 그리고 1분에 1명씩 돌아가며 마주한다. 시각장애인, 외국인, 할머니, 할아버지, 배우 등 한 사람 한 사람과 손을 잡고 눈을 마주치며 가만히 바라본다.

어색했다. 어디를 봐야 할지. 어떻게 봐야 할지. 어떤 표정을 지어야 할지…. 미소를 짓고 있는 게 좋을 것 같았는데 그러다 보니 입 주변에 쥐가 날 것 같기도 했다. 이렇게 많은 사람들의 얼굴과 눈을 제대로 바라본 적이 있었을까. 언제나 말이 앞서니 누군가의 얼

굴을, 눈을 그렇게 한참 마주했던 적이 없었던 것 같다는 생각이 들었다. 처음 보는 낯선 사람들이었지만 그들의 눈이, 그리고 얼굴이 한 분 한 분 참 아름답다고 생각했다. 글쎄. 그들의 삶이나 나의 삶이 이 한 번의 퍼포먼스로 바뀔 거라고는 생각하지 않았다. 왠지 무언가를 느껴야 할 것만 같았지만, 나는 그리 감성적인 타입은 아니어서 눈가가 촉촉해지는 일이 일어나진 않았다. 나중에는 굳이 그러지 않아도 그냥 나대로, 나답게 서 있으면 된다는 생각이 들었다.

말없이 누군가의 내면을 들여다보는 일. 그리고 상대와 똑바로 마주하는 일은 정말이지 생각보다 쉽지 않았다. 어떤 이는 상대방을 위해 조용히 미소를 지어주었고, 또 어떤 이는 손을 꼭 잡아주었다. 반면, 누군가는 자신의 모습이 어떻게 비칠지에만 신경 쓰거나 졸거나, 졸린 척하며 불편한 상황을 피하려 했다. 이렇게 말이 없는 대면 속에서, 우리는 서로를 반영하고 서로에게 비친다. 나는 상대방을 위해 어떤 제스처를 할 수 있을까. 그리고 나는 그에게 어떤 표정으로 남게 될까.

2) 우리의 사랑은 당신의 사랑 안으로

― 펠릭스 곤잘레스―토레스

작품 감상하러 가기 felixgonzalez-torresfoundation.org

Objective:

노란색 더미가 벽 모퉁이에 산처럼 쌓인 작품도 있고, 하얀 기둥 옆에 푸른 자갈처럼 보이는 것들이 모여 있기도 하다. 그 아래쪽에는 파란색과 빨간색이 대비되는 색색의 형체들이 또 다른 하얀 벽에 산처럼 쌓여 있다. 그보다 더 아래에는 짙은 분홍빛, 혹은 붉은 빛의 더미가 3개의 봉우리처럼 솟아 있고, 바닥 쪽에는 하늘색 더미가 마치 카펫처럼 곱게 깔려 있다. 흰색, 하늘색, 초록색, 회색, 노

란색의 더미들과 함께 막대사탕들이 쌓여 있는 모습도 보인다.

Reflective:

글쎄, 이렇게 색색의 더미들이 쌓여 있는 모습만으로는 어떤 감정을 일으켜야 할지 잘 모르겠다. 우선은 시각적이고 디자인적인 느낌으로 다가온다. 인테리어의 한 부분으로 설치된 것처럼 보이기도 한다. 그중 손수건 정도 크기의 흰 천 위에 올려진 것을 자세히 들여다보니 이것이 사탕이라는 걸 알게 되었다. 화면을 다시 줌인해 보니, 사탕 더미와 포춘쿠키 더미였다. 사람들이 지나다니면서 작품인 줄 알고 손대지 않을 수도 있겠지만, 아이들은 아무렇지 않게 하나쯤 집어 갈지도 모르겠다. 사탕을 저리 산처럼 쌓아두니 달콤한 색과 향이 여기까지 나는 것 같다.

작품 노트

작품명: 사탕 연작: Candy works

작가명: 펠릭스 곤잘레스-토레스(Felix Gonzalez-Torres, 1957-1996)

제작년도: 1990-1993년

펠릭스 곤잘레스-토레스 *Felix Gonzalez-Torres, 1957-1996*는 쿠바 출신으로 1979년에 뉴욕으로 이주한 후 1980년대-90년대 중반까지 짧은 기간 활동했던 미니멀리스트, 개념미술가이자 설치미술가이다. 유색인종이며 동성애자였던 그는 에이즈에 대한 경험을 바탕으

로 작품활동을 했다. 그는 주로 백열전구, 끈, 시계, 거울, 커튼, 비즈, 종이 더미나 포장된 사탕 더미 등 일상적인 재료를 사용해 사적인 기억을 은유적으로 공론화하거나 확장하는 설치 작업을 선보였다. 그의 작품은 생전에도 주목받았고, 사후에도 미술계에서 꾸준히 재조명되었다. 2007년에는 이례적으로 베니스 비엔날레의 미국관에서 그의 개인전이 열리기도 했다.

그에게는 사랑하는 동성 연인 로스 레이콕 *Ross Laycock*이 있었다. 하지만 레이콕은 1991년 에이즈로 사망했고, 5년 뒤인 1996년에 토레스도 38세라는 나이에 에이즈로 생을 마감한다. 그의 대표작 중 하나인 <사탕 연작>은 전시장 바닥이나 모퉁이에 포장된 사탕을 쌓아두고 관객이 자유롭게 가져가도록 한 설치 작업이다. 사탕은 미술관에 의해 계속 보충된다. 이는 소멸과 재생, 애도와 기억의 순환을 상징한다. 이러한 '순환'의 개념은 두 개의 시계가 같은 시간에 시작되지만, 점차 어긋나 결국 멈추는 작업이나, 도시의 대형 빌보드에 자신과 연인의 흔적이 남은 흐트러진 침대 사진을 공개한 작업에서도 같은 맥락이 반복된다. 시계는 곤잘레스-토레스와 로스가 함께한 시간을 상징하며, 서로 다른 속도로 흐르는 관계와 생명의 유한성을 은유한다. 빌보드에 등장한 침대는 개인적인 상실의 감정을 익명의 도시 공간에 공공연하게 드러낸 것으로, 가장 내밀한 장면을 통해 보편적인 슬픔과 사랑을 시각화한 작업이었다.

그는 작품 제목에 대부분 '무제Untitled'를 사용했는데, 가끔 괄호 안에 부제를 넣어 의미를 덧붙이곤 했다.

· <무제(Lover Boys)>(1991)는 자신과 로스의 몸무게를 합한 약 162kg의 사탕.

· <무제(Portrait of Ross in L.A.)>는 건강했던 로스의 몸무게 79kg.

· <무제(Rossmorell)>(1991)는 그가 임종 직전이었을 때의 몸무게인 약 34kg에 해당하는 사탕 더미로 구성된 작품이다.

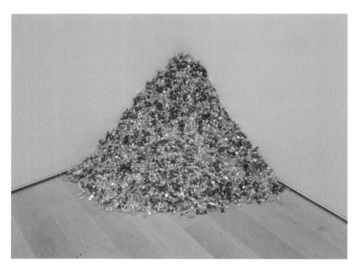

Untitled(Portrait of Ross in L.A.)(1991)
© Ken Lund, CC BY-SA 2.0, via Wikimedia Commons

관객이 가져간 사탕은 미술관에 의해 다시 채워지는 일이 반복되

는데, 다른 작업에서와 마찬가지로(예를 들면 시계의 배터리를 갈아 끼운

다든지, 전구를 다시 교체하는 등) 그의 작업은 소멸과 재생에 대한 순환

적인 메타포를 담고 있다.

Interpretive/Decisional:

몸무게만큼의 사탕 더미는 관객들이 가져가면서 점차 사라져

가고, 그렇게 줄어든 사탕은 다시 채워지는 일이 반복된다. 이러한

비언어적인 교감 속에서 토레스는 관객과 함께 사랑했던 연인에

대한 기억을 공유한다. 달콤한 사탕 더미도 그렇지만, 그의 작품에

는 무언가 가슴을 먹먹하게 하는 것이 있다. 토레스의 <완벽한 연

인들_Untitled/Perfect Lovers_>에서 사용된 동그란 시계 두 개는 같은 시각을

가리키지만, 점차 다른 속도로 초침이 어긋나다가 종내에는 멈춰

버린다. 이 작품은 단순히 연인관계뿐 아니라 만났다가 헤어지는

과정 즉, 같은 관점을 공유하다 점차 멀어지고, 같은 시간을 살다 결

국 다른 길을 걷게 되는 모든 관계에 대한 은유로 다가온다. 설치작

품이 이렇게 시적일 수 있다는 게 놀라웠다. 시계 그림과 함께 쓰인

연인에 대한 편지는 눈물이 나서 볼 수가 없을 지경이다. 이토록 애

정 가득한 사랑을 받았던 연인은 얼마나 행복했을까. 진정성이 있

는 순수한 사랑 앞에서는 어떤 관계도 다르지 않다는 걸 느끼게 된

다. 그리고 사랑이라는 본질적인 마음에 대해 다시 한번 생각하게

한다.

프랑스의 큐레이터이자 미술평론가인 니콜라 부리오_Nicolas_

*Bourriaud*는 '관계 미학 *Relational Aesthetics*' 이라는 개념을 제안했다. 그는 예술이 작가의 일방적인 표현으로 완성되는 것이 아니라, 관객과의 상호작용을 통해 의미가 형성되는 관계 중심의 예술이라고 보았다. 오늘날 '관계 미학'에 속하는 작품들은 예술의 영역을 넘어 일상과 연결되기도 하고, 개인과 공동체 간의 관계와 경험의 공유로 확장되기도 한다. 토레스의 일상적 경험은 예술을 통해 관객과 함께 호흡한다. 사랑에 대한 기억이 누군가의 반복되는 이야기로 이어지는 지루한 술자리에서가 아니라, 예술로 은근하게 공유된다는 점이 멋지게 다가왔다. 게다가 동성애에 대한 사회의 비켜선 시선 역시 사랑이라는 카테고리 안에서 다르지 않음을 일깨워주고 있었다. 그의 작품은 누구보다 세련되고도 시적인 방식으로 우리에게 말을 걸어온다.

결국, 사랑이 다 했다.

3) 바벨탑이 무너진 건 행운이었어

– 대 피터르 브뤼헐

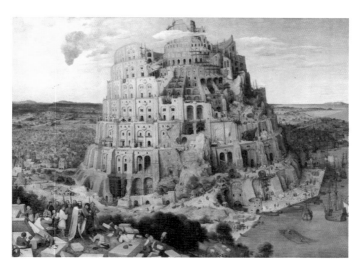

Objective:

화면 오른쪽 앞으로는 바다가 펼쳐져 있고, 그 위에 몇 척의 배가 떠 있다. 화면 왼쪽에는 한 무리의 사람들이 보이고, 그 뒤편으로 작은 집들이 있는 마을과 평야, 두세 개의 산봉우리가 짙은 초록

Communication

색으로 그려져 있다. 약간 기울어진 채 중앙에 있는 건물은 위쪽으로 구름을 뚫고 솟아 있으며 아래로 내려올수록 넓어지는 원형 구조를 하고 있다. 이 건물의 상부 2/3 지점은 안쪽이 붉은색, 바깥쪽은 옅은 황토색이다. 건물의 오른쪽으로는 빛이 비치는 듯하고, 화면 왼쪽에는 그림자가 드리워져 있다.

사람들이 모여 있는 화면 오른쪽을 보면, 머리에 흰 왕관을 쓰고 흰 망토를 걸친 인물이 금색 봉을 들고 금색 부츠를 신은 채 서 있고 그 앞에 서너 사람이 무릎을 꿇고 있다. 그 주변에는 노란 옷, 회색 옷, 감색 옷을 입은 사람이 있고, 창을 든 인물들이 뒤편에 줄지어 서 있다. 그 옆에는 돌을 들어 올리거나 다듬고 있는 사람들이 보인다. 건물 안팎 곳곳에서 사람들이 수리나 건축 작업을 하고 있다.

Reflective:

바벨탑을 그린 그림이라 단순히 성이 무너진 상황을 표현한 것으로 생각했다. 하지만 그림을 자세히 들여다보니 건물의 안팎에서 무척이나 작은 사람들이 건축에 열중하는 모습이 보인다. 그 모습이 너무도 생생해서 마치 지금도 쉴 새 없이 바쁘게 움직이고 있는 것처럼 느껴진다.

전쟁의 흔적일지도 모르겠다는 생각이 든 건 중앙에 보이는 대포 때문이었다. 그 대포 때문에 무너졌다는 느낌이 더 현실감 있게 다가왔다. 화면을 확대해 보니 '아니, 이걸 어떻게 그린 거야⋯.'

하는 감탄이 절로 나온다. 평소에 너무 잘 안다고 생각해서 대강 보며 지나쳤던 그림인데, 다시 보니 전혀 다른 풍경이 보인다. 어떤 이야기가 있을지 이 그림에 숨은 이야기가 궁금해진다.

작품 노트

작품명: 바벨탑: The Tower of Babel

작가명: 대 피터르 브뤼헐(Pieter Bruegel the Elder, ca. 1525-1569)

제작년도: 1563년

소장처: 빈 미술사 박물관(Kunsthistorisches Museum Wien)

대 피터르 브뤼헐 더 아우더 *Pieter Brueghel de Oude, 1525-1569*는 16세기 플랑드르의 화가로 주로 농민들의 모습을 많이 그렸다. 그의 두 아들과 작은 아들 얀 브뤼헐의 아들인 손자 역시 화가였다. 큰아들 피터르 브뤼헐 더 영거 *Pieter Brueghel the younger, 1564-1638*는 아버지의 화풍을 계승해 풍경화와 지옥의 장면을 자주 그렸고, '지옥의 브뤼헐'이라는 별칭으로 불렸다. 반면 작은 아들 얀 브뤼헐 더 엘더 *Jan Brueghel the Elder, 1568-1625*는 꽃과 천사 등 아름다운 소재를 주로 다루며 '꽃 브뤼헐', '천국의 브뤼헐'로 불렸다. 얀 브뤼헐의 작은 아들인 얀 브뤼헐 더 영거 *Jan Brueghel the younger, 1601-1678*도 화가로 활동했다.

브뤼헐의 대표작 중 하나인 <바벨탑>은 성경을 모티브로 한 작품으로, 탑은 왼쪽으로 기운 채 아래층이 완성되기 전에 위층부터 올리는 등 공사의 비효율성과 엉성함을 보여준다. 이 탑의 모습은

고대 로마의 콜로세움을 모델로 삼은 것으로 알려져 있다. 그림 오른쪽 아래에는 안트베르펜 항구의 건축에 필요한 자재들을 위한 크고 작은 배들이 묘사되어 있고, 도시 전경 속에는 시냇가에서 용변을 보는 인물을 비롯해 다양한 일상의 장면들이 세밀하게 묘사되어 있다. 당시 플랑드르 지역의 정치적 불안과 종교적 갈등 속에서 인간의 교만함과 도덕성 상실에 대한 경고의 메시지를 담고 있다고 해석되기도 한다.

왼쪽 아래의 인물은 신바빌로니아 제국의 왕 느브갓네살 2세(네부카드네자르 2세)로 수행원들을 이끌고 공사 현장을 지도하고 있다. 그의 앞에는 석공들이 경의를 표하고, 일꾼들은 석재를 다듬고 있는 모습이 묘사되어 있다.

Interpretive/Decisional:

본다는 것, 때로는 분명히 눈으로 보고 있으면서도 내가 정말로 무언가를 제대로 보고 있는지 의문이 들 때가 있다. 나는 과연 잘 보고 있는 걸까? 다른 사람들은 무엇을 어떻게 보는 걸까? 그리고 그 시각은 과연 옳다고 할 수 있을까?

대부분의 사람은 자신만의 언어로 세상을 이해하고 표현한다. 언어는 단지 모국어와 외국어의 구분을 넘어 표현 방식 자체가 저마다 다르다는 점을 전제로 한다. 현재 지구에는 약 7,000종의 언어가 존재하며 일부는 소멸 위기에 놓여 있다. 언어는 그림 언어,

비즈니스 언어, 과학 언어, 정치 언어, 경제 언어, 몸짓 언어, 음악 언어, 종교 언어, 영상 언어 등 다양한 형태로 존재한다. 이렇게 사람들은 저마다의 언어와 시각을 통해 세상을 바라본다. 그러다 보니 서로 다른 언어와 시각은 때때로 갈등을 낳기도 한다. 이런 현상을 떠올리게 하는 성경 속 바벨탑 이야기는 다음과 같다.

> "저들의 언어를 혼잡하게 하여 서로 알아듣지 못하게 하자. 그들은 온 세상에 흩어 버리시므로, 사람들은 그들의 성 쌓던 일을 중단하였다."
> – 창세기 11장 7–8절 중에서

성경 속에서는 언어가 혼잡해지며 사람들이 서로 알아듣지 못하고 흩어진다. 이에 대해 유현준 건축가는 바벨탑을 당대의 지구라트 신전과 사회적 갈등으로 흥미롭게 해석한다. 유목민 사회와 도시민 사회는 상반된 삶의 방식과 소통의 부재로 인해 충돌했다. 체계적인 사회 시스템이 부족했던 당시 상황에서는 이 대규모 건축 프로젝트가 중단될 수밖에 없었다는 해석이다. 이와 비슷하게, 21세기의 바벨탑이라 할 수 있는 두바이의 부르즈 할리파 *Burj Khalifa*는 다양한 문화와 언어가 공존하며 지어졌다. 설계는 미국, 시공은 한국, 건설 노동자들은 파키스탄·인도·방글라데시 등 다양한 아시아 국가 출신으로 구성되었다. 서로 다른 사회·경제 시스템이 맞물려 탄생한 건축물이다. 문화가 공존하는 현대 사회 속에서 다양한 사회·경제 시스템이 함께 작용해 만들어낸 결과라는 것이다.

　　나는 이 이야기에서 사물과 사람을 다양한 각도에서 잘 보는 눈을 가지고 싶다는 바람을 갖는다. 비록 시대와 환경이 달라도, 각기 다른 관점들이 조화롭게 공존할 수 있는 방법을 찾는 것이야말로 현대 사회에서 개인이 마주해야 할 중요한 과제 중 하나일 것이다. 나 역시 내 삶에서 다양한 시각을 수용하고 소통하기 위해 끊임없이 배우고 성장하며, 내면의 성숙한 시스템을 하나씩 구축해 나가야겠다고 생각한다.

4) 우리가 놓치고 있었던 진짜 갈망

– 반 고흐

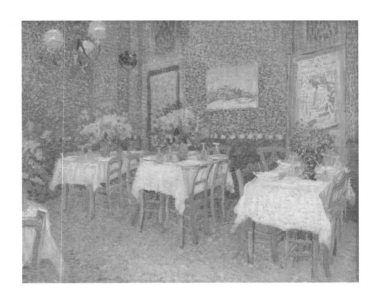

Objective:

점묘 기법으로 표현된 레스토랑의 풍경이다. 전체적인 구도
와 색감이 조화롭게 구성되어 있다. 하얀 테이블보가 덮인 4개의

테이블과 나무 의자들이 있다. 오른 벽 쪽으로 3개의 테이블이 나란히 놓여 있고, 왼쪽의 테이블은 일부만 보인다. 테이블 위에는 화병이 놓여 있다. 가장 오른쪽 테이블 위에는 감색 화병에 노란색 꽃다발이 꽂혀 있고, 나머지 테이블들에는 투명한 화병 속에 연보라색 꽃다발이 담겨 있다. 각 테이블에는 뒤집힌 물컵이 4개씩 놓여 있다.

배경 벽은 갈색 테두리를 두른 분홍색 벽과 분홍 테두리의 벽으로 구성되어 있고, 그 사이에는 하늘이 약 2/3를 차지하는 풍경화가 걸려 있다. 바닥은 미색의 점으로 표현되어 있는데 테이블 쪽으로 갈수록 보라색과 붉은색이 섞이며 점점 짙어진다. 벽의 하단에는 갈색 패널이 약 1/3 정도 높이로 둘러져 있어 공간에 안정감을 준다. 왼쪽 벽은 초록색이 살짝 섞여 있고, 오른쪽 벽은 붉은기가 강해 온도감을 더한다. 천장 왼편에는 등이 설치되어 있고, 오른쪽 벽 옆에는 검은 모자가 1개 걸려 있다.

Reflective:

벽의 구도가 살짝 비뚤어진 느낌을 주면서도 가운데 위치한, 하늘이 보이는 풍경화 덕에 공간에 개방감이 더해진다. 유럽의 어느 한적한 레스토랑이 떠오른다. 한국의 쨍한 색감과 달리 유럽은 톤이 한층 낮고 그래서 차분한 느낌을 준다. 대체로 그림에서 그 색채감이 반영되곤 하는데 이런 톤을 좋아하는 사람도, 싫어하는 사람도 있다.

이 그림 역시 누군가에게는 칙칙해 보일 수도 있겠고 또 누군 가에게는 은은하고 조용한 분위기로 느낄 수도 있겠다. 앞쪽 테이 블에는 다른 테이블과는 다른 꽃과 화병이 놓여 있다. 특별한 의미 가 있는 걸까? 아니면 그냥 자연스럽게 놓인 걸까? 궁금증이 생긴 다. 이렇게 보면 고급 레스토랑이라기보다는 여느 편안한 일상 속 레스토랑이 아닐까 싶다. 인물은 전혀 등장하지 않는데, 벽에 모자 가 걸려 있는 것이 재미있게 느껴졌다. 작은 장식 요소 하나가 마음 을 즐겁게 한다. 테이블마다 잘 세팅된 그릇과 물컵이 손님을 맞이 할 준비가 끝난 것처럼 보인다. 이 레스토랑은 저녁에 더 붐빌까, 아 니면 점심에 인기가 있을까? 주메뉴는 무엇일까? 커다란 화병이 문득 테이블 세팅에 방해가 되진 않을까 싶지만, 이 모든 소소한 요 소들이 공간을 아늑하게 만든다.

작품 노트

작품명: 레스토랑의 실내: Interior of a Restaurant

작가명: 빈센트 반 고흐(Vincent Van Gogh, 1853-1890)

제작년도: 1887년

소장처: 크뢸러-뮐러 미술관(Kröller-Müller Museum)

빈센트 반 고흐의 <레스토랑의 실내>는 그가 드물게 시도했던 점 묘법을 보여주는 작품이다. 하지만 그는 점묘 기법을 자신만의 방 식으로 변형해서 사용했다. 예를 들어 테이블과 의자는 작은 점

대신 길게 이어지는 터치로 묘사했고, 그라데이션을 활용해 그림자와 깊이를 표현하는 등 사실적인 요소도 일부 가미되어 있다.

또한, 눈에 띄는 보색 대조를 통해 시각적인 활기를 불어넣은 점도 특징적이다. 벽의 빨강과 초록, 바닥의 노랑과 회색, 보라색, 가구의 노란색과 테이블보의 파란색은 독특한 조화를 이루면서 감각적인 색의 대비를 만들어낸다. 흰색 식탁보 위에 놓인 화려한 꽃다발과 식기들은 마치 정물화처럼 정갈하게 배치되어 있다.

화면의 상단 한쪽 구석에 마치 공중에 떠 있는 듯한 검은 모자가 보이고, 그 아래 벽에는 일본풍의 판화 그림이 걸려 있다. 이는 당시 일본 미술에 대한 고흐의 관심을 보여주며 파리의 일상적인 레스토랑 풍경 속에 이국적인 분위기를 불어넣는다.

Interpretive/Decisional:

음식은 만남 사이에 있다. 바빠서 시간이 없다는 말을 입에 달고 살던 어느 날, 간신히 시간을 조각내어 오랜만에 친구와 만나기로 한다. 몇 달 혹은 몇 년 만에 만나는 자리이니만큼 멋도 있고 맛도 있는 그런 맛집을 찾아야 한다. 간단하지만 눈이 즐거운 브런치도 좋겠고, 조금은 사치스럽게 느껴지는 파스타집도 괜찮겠다. 모던한 인테리어가 일상에서 움츠러든 마음을 다림질해 주는 것 같은 곳이라면 어디든 좋다. 습관적으로 메뉴를 훑는다. 하지만 이미 모바일 검색으로 찾아 둔 메뉴를 다시 고민하고 있을 뿐이다.

고흐는 1886년 파리로 이주한 후 페르낭 코르몽*Fernand Cormon*의 스튜디오에서 앙리 툴루즈 로트렉*Henri de Toulouse-Lautrec*와 에밀 베르나르*Emile Henri Bernard* 등을 만나 친분을 가졌다. 당시에는 조르주 쇠라*Georges Pierre Seurat*의 점묘법이 나타날 때였는데, 그는 쇠라와 시냐크*Paul Victor Jules Signac*에게서 점묘법을 흡수하며 몇 점을 그렸다. 1887년에 그린 <레스토랑의 실내>는 그중 하나다. 이러한 시도가 얼마 지나지 않아 고흐에게는 이 방법이 자신의 예술적 스타일과 맞지 않다는 것을 깨닫게 되지만, 이 작품의 속에서 사용된 점과 선의 조합은 은은하면서도 독특한 분위기를 만들어낸다. 밤의 카페가 화려한 도시 파리에서 고흐는 로트렉의 그림, 베르나르의 그림, 고갱의 그림, 쇠라의 그림과 소통하며 자신만의 스타일을 만들어갔다. 그림과 그림의 만남 사이에는 사람이 있고, 사람과 사람의 만남 사이에는 음식이 있다.

드디어 탄성을 자아내는 아름다운 음식들이 눈앞에 한둘씩 차려진다. 수저나 포크를 먼저 드는 것은 어쩐지 예의가 아닌 것 같아 스마트폰 카메라로 찍거나, 찍고 있는 동안을 잠시 기다린다. 이제는 누가 먼저랄 것도 없이 음식이 나오면 사진기부터 드는 습관이 생겼는데, 그렇게 찍힌 현대의 음식 사진을 보면 소재와 구도에서 서양의 정물화가 자연스럽게 떠오른다.

역사적으로 거슬러 올라가면 동굴벽화, 혹은 이집트나 이스라엘의 고대 벽화로부터이겠지만, 음식에 중점을 둔 정물화의 관

습을 정립한 건 17세기 네덜란드 회화로부터다. 이 시기의 작품들은 일반적으로 음식물이나 식기 등을 쌓아놓는 형태로 묘사된다. 펼쳐진 식탁보라든지, 비스듬하게 놓인 나이프, 빛나는 금속 병이나 반쯤 남은 페이스트리 등이 특징적으로 등장하는데 식사 중이나 식사 후의 장면을 연상시킨다. 네덜란드의 화가들은 약 200년 동안 음식 그림의 주류를 형성했다. 이 시기의 작품에서 등장하는 과일, 생선, 조개, 햄, 포도주가 담긴 잔, 빵, 파이, 닭고기, 올리브, 견과 등은 이후 수 세기 동안 정물화의 표준으로 자리 잡았다.

존 버거는 그의 책 『다른 방식으로 보기』에서 대략 1500년에서 1900년에 걸친 서구의 전통적 유화에 관해 이야기한다. 유화는 흔히 현실에서 실제로 구매할 수 있는 물건을 묘사하고 있으며 그림을 산다는 것은 그 그림이 묘사하고 있는 물건의 외양을 동시에 사는 게 된다는 것이다. 그림의 주제와 주제를 다루는 방식, 즉 소유하고자 하는 욕망은 현대를 사는 우리들이 보는 방식에도 여전히 영향을 미친다. 어쩌면 유화의 시각 이미지는 사진과 영상이라는 매체로 단지 대체되고 있을 뿐일지 모른다.

그의 책에 인용된 인류학자 레비스트로스*Claude Levi Strauss*의 말은 이 욕망에 대한 이해를 더해준다. 그는 "물건의 소유자 입장에서나 심지어 그것을 구경하는 사람의 입장에서 다 같이 이렇게 탐욕스럽게 물건을 소유하려는 욕망을 노골적으로 드러내는 것이, 서구 문명의 미술에서 가장 독보적이고 두드러진 특색 가운데 하나로

생각된다.”고 말한다. 이 ‘탐욕스럽게’라는 기독교적 도덕관념 아래, 세속적 물질의 무가치함을 일깨우기 위한 ‘바니타스 정물화’가 등장하기도 했다.

하지만 우리는 늘 결핍으로부터의 자유를 꿈꾼다.

이미 내 눈앞에 있는 음식과 분위기, 모든 것이 다 들어 있는 내 손안의 작은 모바일 기계 하나로도 부족해, 현대의 우리는 또 무언가를 그토록 소유하고 싶어 하는 것일까.

당시 미국 최대 주간지인 ‘새터데이 이브닝 포스트 *The Saturday Evening Post*’의 표지를 장식한 미국의 화가 노먼 록웰 *Norman Perceval Rockwell* 이 그린 <결핍으로부터의 자유>는 프랭클린 루즈벨트 대통령이 1941년 연두교서 연설에서 강조한 ‘4가지 자유(언론과 의사 표현의 자유 *Freedom of speech and expression*, 신앙의 자유 *Freedom of worship*, 결핍으로부터의 자유 *Freedom from want*, 공포로부터의 자유 *Freedom from fear*)’ 중 한 점이다. 추수 감사절을 맞아 가족이 모여 식탁에 앉아 칠면조 요리를 상기된 표정으로 기다리고 있는 모습은 빈곤이나 불화를 느낄 수 없는 미국의 이상적인 중산층 가정의 평화로운 설렘을 표현하고 있다.

욕망은 결핍으로부터 비롯된다. ‘결핍으로부터의 자유’라는 루즈벨트 대통령의 연설 속에서도, 노먼 록웰의 그림 속에서도 볼 수 있듯 우리는 사랑하는 사람들에게 맛있는 음식을 사주고 싶어

돈을 벌러 다닌다. 하지만 늘 부족하다. 돈도 시간도 우리는 늘 부족하기 때문에 더 욕심을 부린다. 어쩌면 우리가 그토록 탐욕하는 것은 사랑하는 사람들과의 따뜻하고 풍성한 순간들이 아닐까.

Part 4

달라서
가능한 일

Collaboration *

* Collaboration

서로의 다름을 이해하고, 의미 있는 일을 함께 도모
하는 힘

소통을 넘어서, 일의 방향을 함께 맞추어 가는 것, 그
것이 협업의 시작이다. 미술을 매개로 서로의 관점과
감각이 자연스럽게 만나면서 각자의 잠재력과 필요
가 드러난다. 서로의 다름은 오히려 협업을 가능하게
하는 진짜 출발점이 될지도 모른다.

1) 아틀리에의
협업이 빚어낸 화려한 대작

– 페테르 파울 루벤스

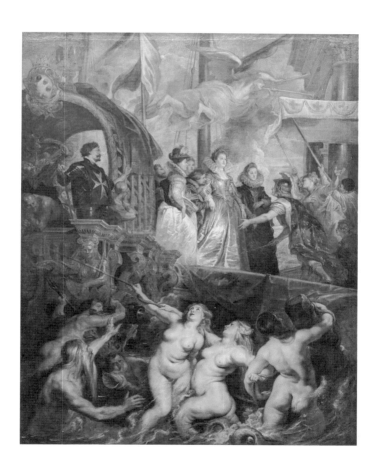

Collaboration

Objective:

여성의 양옆으로 3명의 인물이 있다. 앞쪽에는 군인으로 보이는 남성이 팔을 벌리고 무릎을 굽힌 자세로 그녀를 바라보고 있다. 여성은 은색 드레스를 입고 있는데 그녀의 머리 위에는 나팔을 부는 천사가 있다. 왼쪽에는 문장이 달린 금색의 돔 형태가 있고, 붉은 천이 그 위로 내려져 있다. 검은 옷을 입은 남성도 여성 쪽을 바라보고 있다.

여성이 걸어 내려올 듯한 경사면은 붉은 천으로 덮여 있는데, 그 아래로는 6명의 나신이 바다에 다리를 담그고 있다. 한 남성은 배를 떠받치고 있고, 은빛의 긴 머리를 한 남성은 왼손을 들고 있다. 나신의 여성과 배를 떠받치고 있는 남성 사이에는 소라를 부는 남성이 있다. 2명의 여성은 관객 쪽을 향해 몸과 얼굴을 돌리고 있는데, 이들은 금발 머리와 통통한 몸매, 흰 피부를 지니고 있다. 두 여성은 마치 배가 움직이지 않게 하려는 듯 배 쪽으로 연결된 줄을 당기는 중이다. 그 옆에는 굵은 기둥을 붙잡고 있는 갈색 머리의 인물 뒷모습이 보인다.

화면 하단에는 넘실거리는 물결이 표현되어 있고, 화면 위쪽에는 흰 깃발과 배의 기둥이 보이며, 오른쪽 상단에는 건물이 보인다. 화면 중앙의 붉은 천은 'ㄴ'자 형태로 상단과 하단을 구분하고 있다.

Reflection:

회색빛 하늘 아래 천사가 양손에 나팔을 들고 힘차게 불고 있다. 화면 왼쪽의 한 남성도 나팔을 불고 있어 마치 음악 소리가 들리는 것 같다. 바닷물은 넘실대며 율동감이 느껴진다. 여성이 도착한 것을 환영하고 축하하는 장면인 것 같다.

여성은 고개를 꼿꼿이 들고 있고, 주변에는 시중을 드는 듯한 인물들이 있다. 한쪽에서 조용히 이 모든 장면을 지켜보는 남성의 모습도 보인다. 화면 앞쪽에는 2명의 인물이 있다. 푸른 망토를 걸친 인물과 살구색 옷을 입은 여성이 몸을 낮춘 채 팔을 뻗어, 도착한 여성을 정중히 맞이하고 있다. 그리고 또 눈에 띄는 것은 붉은 경사면 아래에 있는 나신의 여성과 남성들이다. 그들은 마치 배를 흔들리지 않게 하려는 듯 힘을 쓰고 있다.

이 여성이 누구이길래 이토록 많은 사람들이 그녀만을 바라보고 있을까? 고개를 마치 깁스로 고정한 듯 단단히 든 그녀의 태도 속에는 어떤 마음이 숨어 있을까? 그녀를 에워싼 사람들, 진심으로 환영하는 이들과 아부하는 듯한 이들의 속마음이 궁금해진다. 모두의 시선이 그녀를 향해 있다. 누군가는 그녀를 위해 배를 받치고 있고, 누군가는 기분이 상하지 않도록 살피고 있다.

배 아래의 나신들은 마치 저들의 눈에는 보이지 않지만 그들을 지켜주는 운명의 신들처럼 느껴진다. 나팔을 불고 있는 천사 역

시 이들의 눈에는 보이지 않을 것이다. 그래서인지 천사는 명료한 색이 아니라 은은하게 퍼지는 색으로 표현되어 있다. 마치 신들이 사람을 위해 열심히 일하며 '오늘 할 일 잘 마쳤다.' 하고 돌아가는 모습이 떠오른다. 이 장면 이후 어떤 일이 벌어질까? 배를 타고 온 것을 보면 긴 여정이었을 것이다. 잠시 여행의 피로를 풀고, 함께 잘 차려진 식탁에서 저녁을 먹게 될지도 모른다. 분명 어떤 목적이 있어서 온 것일 텐데, 그냥 여행으로 온 것 같진 않다. 저렇게 고개를 똑바로 들고 내려서는 걸 보면 정치적이거나 비즈니스적인 일로 온 것일 거다. 모쪼록 양측 모두에게 이익이 있는 일이었기를.

작품 노트

작품명: 마리 드 메디치의 마르세유 상륙: The Landing of Marie de Medicis at Marseilles

작가명: 페테르 파울 루벤스(Peter Paul Rubens, 1577-1640)

제작년도: 1622-1625년

소장처: 루브르 박물관(Musée du Louvre)

1. 마리 드 메디치에 관한 3점의 초상화와 생애에 관한 21점의 작품

마리 드 메디치는 이탈리아 토스카나 출신으로 1600년 프랑스 앙리 4세와 결혼했다. 앙리 4세가 사망한 후 그녀는 아들 루이 13세를 대신해 프랑스의 섭정을 맡았지만, 정치적인 입지는 점점 약해졌다. 그녀는 자신의 권위를 강화하기 위한 전략으로, 자신의 궁전

인 룩셈부르크 궁전을 장식할 대규모 연작을 루벤스에게 의뢰한
다. 이 연작은 3점의 초상화를 포함한 총 21점으로 구성되어 있으
며, 모두 마리 드 메디치의 생애를 영광스럽게 재구성하고 있다.

그 중 한 점인 <마르세유 상륙>(1622)는 마리 드 메디치가 이탈리
아를 떠나 마르세유에 도착하는 장면을 묘사한 작품이다. 황금 장
식이 달린 배에는 메디치 가문을 상징하는 6개의 구슬 문장이 달
려 있고, 백합 문양이 그려진 파란 망토는 프랑스를 나타낸다. 그
녀의 머리 위에서 2개의 나팔을 부는 인물은 '명성'을 의인화한 신
으로 마리의 입국을 알리고 있다. 당시 폭풍 속에서의 험난한 항
해를 상징하기 위해 배 아래에도 여러 신들이 등장한다. 좌측 하
단 수염을 기른 노인은 프로테우스 *Proteus*이며, 바다의 신 넵튠
*Neptune*은 삼지창을 들고 배를 육지로 밀고 있다. 넵튠의 아들 트리
톤 *Triton*은 고동을 불고 있고, 네레이드 *Nereids*들은 돛을 잡아 배의
정박을 돕는 중이다.

2. 루벤스

페테르 파울 루벤스는 17세기 바로크 시대 최고의 화가로 화려하
고 장대한 구성의 대작이 특징이다. 들라크루아 *Eugène Delacroix*는 그
의 빠른 작업 속도와 서사적인 대작을 보고 루벤스를 '회화의 호
메로스'라 불렀다. 그는 6개 국어를 구사하는 외교관이자 아마추
어 건축가, 그리스 로마신화에 능통한 인문학자이기도 했다. 이렇
듯 다재다능했던 루벤스는 특히 런던과 마드리드에서 많은 주문

을 받았다.

하지만 혼자서 많은 양의 그림을 그릴 수 없었던 그는 100여 명의 화가들, 학생들과 협업하는 아틀리에를 경영한다. 그는 초크로 스케치하고 색과 구역을 지시했다. 하지만 마무리는 주로 루벤스가 직접 했다고 한다. 꽃을 묘사해야 하는 장면은 대 피터르 브뤼헐의 둘째 아들인 얀 브뤼헐에게 맡기는 등 작품의 완성도를 높이기 위해 그 분야의 전문가와도 협업했다. 이 외에도 루벤스는 당시 인쇄술이 발달하면서 플랑탱 출판사 *Plantin Press* 와 협력하에 책의 삽화를 그리기도 했다. 책 표지 삽화는 소수의 사람에게 알려졌고, 그의 작품을 알리는 데 기여했다. <마르세유 상륙> 역시 대부분의 제작은 그의 공방에서 이루어졌지만, 인물 묘사만큼은 반드시 루벤스 자신이 직접 그려야 한다는 조건이 붙었던 작품이다.

Interpretive/Decisional:

<플란다스의 개>에서 네로는 화가가 되고 싶어 했다. 자세한 줄거리는 기억나지 않지만, 네로는 어느 성당 안 자신이 흠모하던 화가인 루벤스의 그림 앞에서 깊은 잠이 들었다. 어린이용 애니메이션이라고 보기엔 너무 가슴 아픈 결말이었다. 그가 그토록 보고 싶어 했던 그림은 안트베르펜 성당의 <십자가에서 내리는 예수님 *The Descent from the Cross*>이라는 작품이다.

루벤스는 당대 최고의 화가였고 그의 그림은 웅장함을 자랑

한다. 구성이나 색, 기법이 화려하기도 하지만 배포가 큰 사람이었을 거라는 생각이 드는 것은 그가 현재도 운영하기 쉽지 않을 듯한 아틀리에 공장을 운영했다는 사실이다. 그는 100여 명의 조수, 협력 화가와 함께 작업했다. 게다가 1,000여 명이 넘는 지원자들이 그에게 편지를 보내곤 했다고 한다. 네로도 어쩌면 그의 조수이자 제자가 되어 그림을 원 없이 배우고 싶었을지 모른다. 외교관 일도 했으니 각 나라의 왕족이나 귀족들과도 친분을 쌓았을 것이고 이런 일은 그의 그림을 판매하는 데도 도움이 많이 되었을 것이다.

그는 영업능력 역시 탁월했다고 한다. 끝없이 밀려드는 주문을 감당해야 했기 때문에 스케치와 드로잉을 재빠르게 하고 구역구역을 나누어 색과 형태를 조수들에게 지시했다. 하지만 마무리는 언제나 그의 손으로 직접 완성했다. 체계적인 운영 구조다. 평생 직장의 개념이 사라지고, 1인 기업이 늘어난 현대사회에서는 무엇보다 소통과 협력이 중요해졌다. 물론 언어적 소통에 앞서 서로의 이해관계가 맞물리는지, 마음이 무리 없이 소통되는지가 더 중요하다. 6개 국어로 다져진 소통 능력과 많은 사람들과 협업할 수 있는 정치력은 지금도 입을 다물지 못하게 하는 루벤스의 존경스러운 능력이다.

이러한 그의 협력적 태도는 오늘날에도 생각할 거리를 던져 준다. 물론 나는 루벤스처럼 대규모 작업을 할 수는 없을 것 같지만 내 주변 사람들과의 갈등은 부드럽게 풀어가고, 협력 속에서 즐거

Collaboration

운 일들을 소소하게나마 함께 잘 만들어갈 수 있다면 참 좋겠다고
생각한다.

2) 함께 이룬 삶의 무대,
존중하는 마음으로

－ 에드워드 호퍼

작품 감상하러 가기 sothebys.com

Objective:

흰옷을 입은 두 사람이 무대 위에 서 있다. 배경은 짙은 회색, 초록색, 미색으로 단순하며, 무대 위의 두 사람 역시 흰옷으로 색 구성이 전체적으로 간결하다. 앞에 선 남성은 갈색 모자를 쓰고 있고 뒤에 있는 여성의 손을 이끌고 있다. 여성은 흰색 터번을 두르고 있다.

Collaboration

Reflection:

무대 위에서 남성은 여성의 손을 이끌고 있다. 여성은 마치 무대 앞으로 이끌려 나오는 듯 수줍어하는 표정을 짓는다. 남성은 반대편 손으로 마치 여성에게 경의를 표하는 듯한 제스처를 취하고 있고 여성 역시 그를 향해 존중과 감사를 표현하는 동작을 보인다. 어떤 무대였을까? 마지막에 인사하며 서로에게 영광을 돌리는 듯한 그들의 제스처가 고맙게 느껴졌다.

서로를 위해 경의를 표하는 일이란 얼마나 어려운 일인가. 모든 관계에는 힘의 역학관계가 생기기 마련이다. 특히 남녀 관계에서는 설렘과 애정, 그리고 미움이나 증오까지 불균형하게 작용하곤 한다. 우리는 종종 상대의 행동과 마음을 나만의 논리로 재단하며, 서로에 대한 이해와 감사함을 잊는다. 사랑하면 할수록 내 마음을 몰라주는 상대가 미워지고, 미워하면 할수록 내 뜻대로 움직이지 않는 상대를 원망하며 강요한다. 내 마음과 논리로 이해되지 않는 상대를 받아들이는 일은 절대 쉽지 않다. 칼릴 지브란*Kahlil Gibran*은 「사랑에 대하여*On Love*」라는 시에서, 사랑이 주는 기쁨과 고통 모두에 대해 말한다. 사랑의 날개는 우리를 포근히 감싸지만, 그 깃 속엔 가지치기하듯 우리를 아프게 하는 칼날이 숨어 있다고. 그럼에도 기꺼이 그리고 즐겁게 자신의 십자가를 지고 다가가면 좋겠노라고. 그렇게 사랑의 기쁨과 고통 모두를 껴안고, 피 흘리는 마음으로도 새로운 사랑의 하루를 위해 기도하며, 찬미의 노래를 부르며 잠들 수 있게 되기를 바라노라고.

단 한 번뿐인 무대, 그 위에 선 사랑. 우리는 지금 어떤 스토리와 어떤 장면을 만들어 내고 있을까? 그리고 무대를 내려서는 마지막 순간, 서로에게 어떤 마음으로 마무리하게 될까?

작품명: 두 코미디언: Two Comedians

작가명: 에드워드 호퍼(Edward Hopper, 1882-1967)

제작년도: 1966년

소장처: 브루스 미술관(The Bruce Museum, Greenwich, Connecticut)

두 코미디언은 에드워드 호퍼가 생전에 그린 마지막 그림으로 알려져 있다. 호퍼 자신과 아내 조세핀 *Josephine Hopper*의 모습을 그린 것이다. 호퍼는 이 그림을 그린 지 2년 뒤인 1967년, 뉴욕의 스튜디오에서 사망했고, 조세핀은 1년 후 남편의 뒤를 따라갔다. 조세핀은 호퍼의 그림 속에 애정 어린 시선으로 남아 있지만, 실제로는 두 사람 사이에 다툼이 잦았다고 한다.

호퍼는 내향적인 사람이었다. 사람들과 어울리는 대신 뉴욕을, 사람들을, 내면을 관찰하고 그렸다. 그는 자신의 작품에 관해 말하기를 꺼렸다. 훌륭한 예술은 화가의 정신세계를 표출하는 것이라 강조하면서도 어떤 심리적 효과나 의미에 대해서는 언급하기 싫어했고, 오히려 부정하기까지 했다고 한다. 그는 20세기 뉴욕의

Collaboration

건물과 거리 그리고 사람을, 거리(심리적 경계)를 두고 바라본다.

"말로 다 표현할 수 있다면, 굳이 그림을 그릴 필요는 없을 것이다."

- 에드워드 호퍼, Sotheby's, 「Two Comedians Catalogue Note」,
2018 중에서

호퍼의 그림이 사실주의로 분류되긴 하지만, 현실과 호퍼의 머릿속에 있는 광경은 혼합되어 있다. 그는 매우 치밀한 성격이었던 것으로 보이는데, 꽤 오랜 시간 전체 광경을 머릿속에서 구상하고, 수십 장의 스케치를 통해 상황과 구도를 완전히 결정한 후에야 붓을 들었다. 실제 모델과 배경을 바탕으로 하지만 그의 그림은 마치 영화처럼 머릿속에서 연출된 가상의 장면에 가깝다. 그림을 그릴 기분이 들지 않을 땐 일주일 넘게 영화관에 들렀다고 한다. 그만큼 그는 영화를 무척 좋아했다. 호퍼의 그림 속에 자주 등장하는 창문은 어쩌면 영화의 스크린 같은 역할을 하는 셈이다. 마치 영화의 한 장면처럼 보이는 그의 그림은 실제로도 1960-70년대 영화 제작자들이나 많은 작가들에게 영향을 미쳤다. 20세기 당시 미국의 시대상을 표현했다고 평가받는 그의 그림들은 '도시화의 소외감', '도시의 고독', '고독한 혹은 외로운 현대인의 모습' 등의 수식어로 표현되곤 한다.

Interpretive/Decisional:

2023년 4월부터 8월까지 서울시립미술관에서 에드워드 호퍼의 대규모 회고전이 있었다. 호퍼는 추상회화가 주류였던 당시 구

상 회화를 고수하며 자신만의 화풍을 만들어냈고, 미국을 대표하는 화가로 이름을 떨쳤다. 사람들은 고독한 그의 그림에 공감한다고 했다. 나는 그저 '현대인의 고독', '도시의 익명성', '관음증적인 시선', '연극과 영화' 같은 단어들만 의례적으로 떠올렸을 뿐이다.

하지만, 찬찬히 들여다보면 감상에 젖어 들게 하는 묘한 고독의 향에 나도 모르게 그림 안으로 끌려 들어가곤 한다. 에드워드 호퍼의 그림은 마치 소설의 한 장면 같다. 어떻게 이야기가 이어질지 궁금해지기도 하고, 감정을 배제한 채 바깥에서 서술하는 듯한 3인칭의 건조하면서도 신비로운 내러티브처럼 느껴진다. 이런저런 이유로 당시 호퍼의 전시를 몇 회 갔었다.

두 번째 방문부터 꼼꼼히 보기 시작했는데, 조세핀을 그린 드로잉들과 거기에 쓰여 있던 'to my wife Jo'라는 호퍼의 사인이 참 귀엽고 사랑스러웠다. 세 번째 방문 때는 호퍼의 다큐멘터리를 보았는데, 영상을 처음부터 끝까지 보지는 못했지만, 조세핀이 나오던 장면에서 남자들은 감사할 줄 모르는 존재들이라던 그녀의 한스러운 한마디가 미안하게도 너무 귀엽게 느껴졌다. 사진 속의 호퍼와 조세핀은 성격이 어쩐지 그대로 보였다. 그녀는 그저 자기 자신에 몰두해 있던 참 자기중심적인 호퍼가 얼마나 답답했을까? 사람들이 인터뷰를 오거나 방문하면 중간에 끼어들어 가까이 못 오게 했던 역할은 조세핀이 주로 담당했다고 한다. 호퍼는 답답하게도 말이 없었고, 조세핀은 말을 멈출 줄 몰랐다. 본인도 그림을 그렸

지만, 호퍼를 여러 측면에서 지지했던 조세핀의 삶을 생각하게 된다. 아, 그리고 다툼은 잦았지만 겨우 한 해 차이로 세상을 달리했던 두 사람의 관계를 생각한다. 서로에게 의지했던 인생의 마지막 무대에서, 손을 꼭 잡고 감사 인사를 하는 듯한 <두 코미디언>. 앞으로도 내 머릿속에서 오래도록 잊히지 않을 그림이다.

3) 자연과 사람, 작품과 함께 살아가다

– 제이슨 드케리스 테일러

작품 감상하러 가기 underwatersculpture.com

Objective:

바닷속에 다양한 인물 조각상들이 설치되어 있다. 일부 조각 상은 눈을 감고 있으며 조각 전체가 붉은색, 분홍색, 이끼색 산호로 덮여 있다. 한 작품에서는 여러 인물 조각들이 커다란 문을 향해 행진하는 모습이 묘사되어 있다. 또 다른 작품에서는 많은 사람들이 작은 배 안에 빽빽하게 들어가 있는데 그 위의 한 인물은 가로로 뉘여져 있다.

다른 장면에서는 인물 조각들 사이로 산소 탱크를 멘 실제 사람이 물 위로 떠오르고 있다. 조각상들은 추위에 떨고 있는 듯한 자세, 기도하는 자세 등 다양한 포즈를 취하고 있다. 산호가 자라난 조각 주변에는 물고기들이 무리를 이루어 떠다닌다. 전체적으로 어두운 바닷속 배경 속에 회색빛 조각상들이 다양한 장면을 구성하고 있다. 어떤 장면에서는 소파에 혼자 앉아 텔레비전을 바라보는 인물이 있고, 또 다른 장면에서는 여러 인물이 손을 맞잡고 원형으로 서 있다.

Reflective:

마치 옷을 입은 것 같이 붉은 산호가 조각상 일부를 감싼 작품이 있다. 하지만 첫인상은 약간 무섭고 조금 징그럽게 느껴진다. 한 무리의 사람들이 커다란 문을 향해 걸어가는 장면은 더 그로테스크하고, 회색빛 인물 조각들이 작은 배 안에 빼곡하게 모여 있는 장면은 난파된 순간을 떠올리게 했다. 조각상들 사이로 산소탱크를 메고 떠오르는 1명이 있는데, 그 장면을 보며 삶과 죽음에 대한 생각이 자연스럽게 스친다. 진시황제의 무덤 속처럼 집단적인 기억을 봉인한 장소나 시간과 공간이 순간 멈춰버린 폼페이가 머릿속에 그려지기도 한다.

물고기들은 자유롭게 산호초가 자란 조각상들 주변을 떼 지어 헤엄친다. 물 위에서 스며드는 빛이 조각상과 물고기를 비추는 순간은 아름답기까지 했다. 그 가운데 스마트폰을 들고 있는 인물

조각상이 있었는데, 그의 몰두한 모습과 주변을 무심히 오가는 물고기들 사이에서 묘한 거리감과 아이러니함이 느껴진다.

내가 가장 슬프게 느꼈던 작품은 소파에 홀로 앉아 TV를 보는 한 남성의 조각상이었다. 현대인의 고독과 쓸쓸함, 외로움이 그대로 느껴졌다. TV와 스마트폰에 몰두하고 있지만, 정작 외부 세계와는 단절된 채 혼자 남겨진 그의 모습이 아프게 다가왔다.

작품 노트

작품명: 바다 속 미술관 Underwater Museum(작가 공식 홈페이지 내 설치 작업 시리즈)

작가명: 제이슨 드케리스 테일러(Jason deCaires Taylor, 1974-)

제이슨 드케리스 테일러는 20여 년 스킨스쿠버 다이빙 강사로 일하면서 자연스럽게 해양 환경 보호와 보존에 관심을 가지게 되었다. 1998년 런던 인스티튜트 오브 아트 조소과를 졸업한 그는 바다와 예술을 연결하는 프로젝트를 고민했고, 2006년부터 수중 작품을 선보이기 시작한다. 그는 바닷속 해양생태계에 좋은 영향을 주면서도 메시지를 전달하는 방식, 즉 관광객과 산호초 모두에게 유익한 방법을 찾기 위해 오랫동안 고민했다. 다이버로 일하는 동안 언젠가부터 바다가 상대적으로 빠르게 훼손되는 것을 목도했기 때문이다. 일례로 남아메리카 카리브해의 그레나다 몰리네이

만에서는 2004년 허리케인이 섬을 강타해 산호초가 크게 손상되었는데, 이후 관광객이 몰리면서 그나마 남아 있던 산호초까지 손상되는 일이 있었다. 산호초는 해양 생물에게 중요한 먹이 터전이지만, 한번 손상되면 회복까지 짧게는 10년, 길게는 80년이 걸린다고 한다.

제이슨 테일러는 이런 상황에 무조건 거리를 두기보다 상생의 방식을 고민했다. 해양 생물에게는 좋은 서식지가 되고, 다이버에게는 근사한 볼거리를 제공하는 방식으로 관광 산업과 생태 복원이 공존할 수 있는 가능성을 실험했다. 65점의 작품을 시작으로 바닷속에 수중 조각공원을 만들었고, 이후 1년간 과학자들과 함께 바닷속 환경을 관찰하고, 관광객의 반응 역시 세심하게 기록했다.

그의 작업은 이후로도 계속된다. 2009년 태풍으로 큰 피해를 입은 칸쿤, 2016년 스페인 란사로테섬 인근 해안 등을 거쳐, 영국령 바하마 제도, 몰디브, 인도네시아, 노르웨이, 호주, 프랑스까지 확장되었다.

"Museums are places of conservation, education, and about protecting something sacred. We need to assign those same values to our oceans(박물관은 보존과 교육, 그리고 신성한 무언가를 보호하는 장소입니다. 우리는 이러한 가치를 바다에도 부여할 필요가 있습니다)."
- 제이슨 드케리스 테일러, <Underwater Sculpture> 공식 홈페이

그의 설치 작업은 다양한 분야의 협업으로 이루어진다. 해양 생물학자, 과학자, 지역 행정, 관광객까지 모두가 역할을 수행하는 대규모 프로젝트이며, 국가 단위로 진행되어 일자리 창출과 관광 산업 활성화 등 경제적인 효과도 창출한다. 무엇보다 중요한 점은 이 과정을 통해 파괴된 해양 생태계가 실제로 복구되고 되살아난다는 점이다. 예술 작업으로서의 가치 또한 주목할 만하다. 그는 오래된 명화 속 장면을 현대적으로 재해석하거나, 오늘날의 인간 군상을 조각으로 표현한다. 조각상들을 통해 드러나는 해양 생태계의 변화 과정은 삶과 죽음, 그리고 존재의 의미를 돌아보게 만든다.

Interpretive/Decisional:

혹시 우리는 인간을 자연에 해를 끼치기만 하는 존재로 여기고 있진 않을까? 그래서 인간의 본능, 인간의 활동 자체를 제어해야 한다고 믿고 있는 건 아닐까? 하지만, 테일러의 작업을 보면 인간의 개입, 즉 조각이 바닷물을 흡수하고 산호초의 터전이 되어가는 과정에서 실제로 긍정적인 변화를 일으킨다는 사실을 알게 된다. 그 점이 무척 흥미롭고 고무적으로 느껴졌다.

제이슨 테일러의 설치 작업은 현대 사회 속 인간의 모습을 담아내며, 조각에 시간의 흐름에 따른 변화를 재현한다. 이를 통해 삶

과 죽음에 대한 성찰을 끌어낸다. 나아가 그는 해양 환경, 과학자, 각국의 정부, 그리고 관람객과 협력하며 예술이 경제적 이윤 창출로도 이어질 수 있음을 보여준다. 그는 예술이 새로운 아이디어를 제공하는 데 그치지 않고, 실제로 긍정적인 변화를 만들어낼 수 있어야 한다고 제안한다.

물속에 있는 사람들, 그리고 산호초가 자라나며 형태가 묘하게 변하는 조각상들은 약간 으스스하게 보일지도 모른다. 하지만 언젠가 이 수중 미술관이 있는 곳에 가게 된다면, 나 역시 꼭 한 번쯤은 머물러 보고 싶다. 물속에서 해양 생물들의 터전이 되어 가는 인간 형상의 조각들과 고요히 마주하게 된다면, 나는 과연 어떤 감정을 느끼게 될까?

4) 오랜 설득 끝,
모두가 함께 만든 우리 동네
– 안토니 곰리

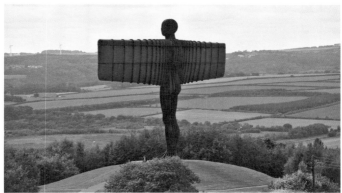

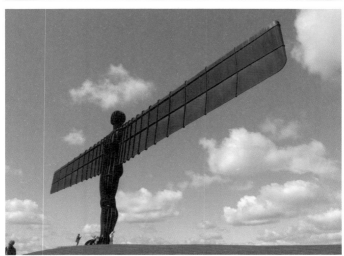

Objective:

이 조형물은 팔을 좌우로 펼친 사람 모양을 하고 있다. 팔 부분은 직사각형의 구조로 넓게 뻗어 있고 재료는 붉은빛을 띠는 철 재질이다. 조각의 각 부분은 마디마디로 구분되어 있으며 날개를 제외한 인체 부분은 수직으로 분할되어 있다. 조형물 아래에 서 있는 사람들은 그 크기와 비교해 보면 점처럼 작게 보인다. 조형물은 푸른 들판 위, 하늘 외엔 아무것도 보이지 않는 탁 트인 공간에 서 있다. 후면에는 사람 형태의 실루엣이 드러나고 날개를 포함한 전체는 여러 단위가 하나의 형태로 연결되어 있다.

Reflective:

팔 부분이 마치 날개를 펼치고 있는 것 같기도 하고 혹은 비행기 날개 같기도 하다. 몸에 비해 팔 부분의 길이가 상당히 길다. 형태 자체에 역동적인 율동감은 없어 정적인 인상을 준다. 후면에서 바라볼 때는 곡선 형태의 실루엣이 마치 앞쪽의 풍경을 감싸고 있는 것 같다. 장대한 인간 형상이 팔을 가득 펼쳐 사람들을 지켜주고 있는 수호신 같은 모습이 떠오르는데, 그 규모에서 오는 경외감과 함께 홀로 서 있는 모습이 쓸쓸하게 느껴진다. 무언가를 지키고 있는 그 상황 자체가 고독하게 느껴지는 것이다.

누군가 혹은 무언가를 지킨다는 것. 그것은 단순히 물리적인 힘만으로 가능한 일이 아니다. 자신의 신념과 가치관을 걸고 그 대상에 대한 책임을 다하는 일이다. 함께하는 동지나 지지자가 있다

고 하더라도 결국 자신이 그 신념의 중심에 서서 지켜내야 한다는 점에서 본질적인 고독이 뒤따른다. 외부의 힘이나 환경 등, 그 모든 것에 맞서 자신이 지켜야 할 것을 끝까지 보호하는 일은 결국 홀로 감당해야 하는 무거운 짐일 수밖에 없다. 이 웅장한 형상이 무거운 팔을 끝까지 펼쳐내며 홀로 서 있는 모습에서 느껴지는 외로움은 어쩌면 그가 끝까지 지켜야만 한다고 믿는 무언가에 대한 절대적인 책임감에서 오는 건지도 모르겠다. 아무리 큰마음을 품고 있다고 해도 끝까지 버텨내는 힘이 있어야 그 마음은 비로소 실체를 갖게 된다.

작품 노트

작품명: 북방의 천사: Angel of the North
작가명: 안토니 곰리(Antony Gormley, 1950-)
제작시기: 1990-1998년
설치 장소: 영국 게이츠헤드, A1 고속도로 인근 언덕

아이디어 단계에서 완성에 이르기까지 8년이 걸린 <북방의 천사> 프로젝트는 처음에 지역 주민들의 강한 반대에 부딪혔다. 영국 타인위어 주 게이츠헤드의 많은 주민들은 고속도로 초입에 이 거대한 조각상이 세워지면 운전자의 주의를 흐려 사고를 유발할 수 있다는 우려를 표했다. 특히 복지시설이나 병원에 투자할 수 있는 예산 16억원이 조각상에 쓰인다는 사실은 특히 더 큰 반발을 불러왔다.

그러나 경제 순위 전국 하위에 속한 탄광촌 게이츠헤드시 당국은 영국을 대표하는 작가 안토니 곰리가 이 프로젝트를 맡음으로써 도시의 긍정적인 변화를 이끌 것으로 믿고 주민들을 설득해 나간다. 당국은 주민 세금이 아닌 외부의 복권 기금으로 자금을 충당할 것이라 하며 모든 예산 집행 과정을 투명하게 공개했다. 곰리 역시 지역 학교와 미술 전문가, 어린이들과의 소통을 통해 이 조각상이 희망과 재생을 상징한다는 메시지를 전달하고자 했다.

안토니 곰리는 "이 천사가 지역 주민들에게 희망의 상징이 되기를 바란다."라고 말하며 오랜 세월 탄광에서 헌신한 사람들의 삶을 기리는 뜻을 작품에 담았다. 이 과정에서 곰리는 지역 사회와의 긴밀한 소통과 협력의 필요성을 느끼고, 주민들의 목소리에 귀기울이며 천사의 의미를 전했다.

"천사는 산업 시대에서 정보 시대로 이행하면서 변화에서 소외된 채 (…) 과거 300년간, 이 땅속에 있는 탄광에서 일생을 보낸 수천만 광부들의 삶의 증인입니다."
– 임근혜, 『창조의 제국(영국 현대미술의 센세이션)』(지안, 2009) 중에서

곰리의 말을 들은 주민들은 천사가 곧 자신들의 역사라는 사실을 받아들이기 시작했다.

팔을 펼친 <북방의 천사>는 이제 게이츠헤드의 상징이자 모두가

자랑스럽게 여기는 마을의 아이콘이 되었다.

Interpretive/Decisional:

이 작품에서 나는 어떤 무게가 있는 외로운 책임감을 읽었다. 단순히 포기하거나 무리하게 밀어붙이지 않고 끝까지 소통하려는 그 의지가 물리적인 형태로 나타나 보였던 것 같다. 오랜 시간이 걸리더라도 믿음을 가지고 소통과 협력으로 이룬 그 성과는 어쩌면 사명감의 결과일지도 모른다. 다수의 목소리는 때로 옳고 그름을 떠나 강력한 힘을 발휘한다. <북방의 천사>가 세워지기까지의 과정을 보며, 그 모든 것을 견디고 버텨낸 신념의 무게가 벅차게 다가왔다. 어떤 마음으로 이 쉽지 않은 과정을 이겨냈을까? 불만과 갈등, 그리고 소통과 기다림, 함께 만들어가는 협력의 이 모든 시간 속에서 북방의 천사는 든든하게 세워졌다.

이후 누군가가 남방의 천사를 만들자고 했다던 이야기도 들었다. 하나의 큰 산을 넘고 나면 그 너머에는 넓고 평탄한 평야가 펼쳐지는 법이다. 주민들의 반대라는 큰 산을 넘고 나니, 그 뒤에 펼쳐진 풍경은 참 고요하고도 따뜻하다. 주민들과 시 당국, 그리고 작가가 함께한 이 소통의 과정이 절대 순탄하지만은 않았겠지만, 그 결과는 결국 모두의 자랑이 되었다.

내 안의 천사도, 부디 끝까지 흔들림이 없기를.

Collaboration

Part 5

내 안의
용기를
꺼내는 순간

Confidence *

* Confidence

내가 몰랐던 나를 발견하고, 삶에 대한 자존감을 회
복하는 힘

미술을 몰랐던 내가 어느 순간 '아는 사람'이 된다. 작
품 속에서 의미를 발견하고, 감정을 꺼내보고, 나만의
방식으로 해석해본다. 그 과정을 통해 '나는 감각 있는
사람', '나는 이해할 수 있는 사람'이라는 내면의 자존
감이 조금씩 회복된다. 그렇게 생긴 자신감은 씨앗이
되어 일상의 작은 선택과 표현에 용기를 더해준다.

1) 내가 진짜로 되고 싶은 나는?

- 앙리 루소

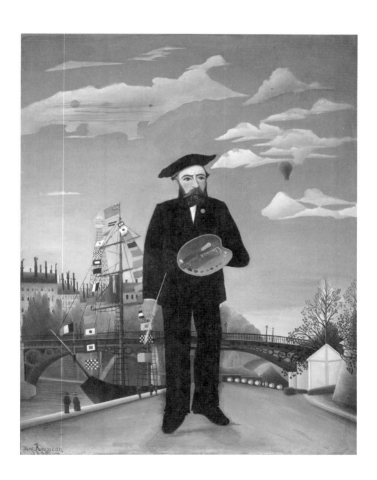

Objective:

검은 옷을 입은 한 남자가 팔레트와 붓을 들고 거리에 서 있다. 그가 쓴 검은 빵모자에는 붉은 띠가 둘러져 있다. 그의 얼굴은 붉은 볼과 하얀 이마, 큰 눈과 코, 짙은 눈썹과 약간 찌푸린 이마, 수염이 어우러져 강한 인상을 준다. 검은 재킷 안쪽으로 흰옷이 보이고 가슴에는 민트색 배지를 달고 있다.

그의 뒤로 다리가 보이는데 다리 앞쪽으로는 배가 지나간다. 배에는 여러 나라의 국기가 달려 있고, 배 근처에 있는 사람들은 매우 작게 묘사되어 있다. 물은 붉은 색을 띠고 있으며, 하늘에는 붉은 해와 함께 오른쪽 상단 구름 사이로 회색 열기구 하나가 떠 있다. 하늘은 아래쪽의 탁한 페일블루에서 시작해, 위로 갈수록 짙은 회청색으로 변한다. 아래쪽 구름은 흰색, 위쪽 구름은 붉은 해에 물들어 붉은 색조가 섞여 있다. 구름은 날카로운 형태로 표현되어 있다. 저 멀리 배경에는 집들과 에펠탑을 연상시키는 타워가 보인다.

Reflective:

해가 질 녘이라 그런지 거리도, 강물도, 상단의 구름도 붉게 물들어 있다. 화가도 붉은 띠가 둘린 검은 빵모자를 쓰고 있는 데다가 볼까지 붉고, 깃발도 붉은 깃발이 많아 대체로 '붉다'라는 표현을 많이 쓰게 된다. 이 그림에서는 검은색과 붉은색, 붉은색이 섞인 짙은 하늘색이 주로 보인다. 그 주변으로 나무들이 둘러싸여 있는데, 배경을 뒤로하고 화가는 자신의 모습을 강조했다.

그의 검은 옷이 꽤 강렬하게 느껴진다. 서 있는 자세가 조금 엉거주춤해 보이긴 하지만, 길 한가운데에서 팔레트와 붓을 당당히 들고 있는 그의 모습은 화가가 되고 싶거나, 이미 화가인 자신을 자랑스럽게 생각하는 것 같다. 왠지 뒤쪽 배에 있는 깃발들은 세계적으로 유명한 화가가 되고 싶은 그의 소망을 반영하는 것처럼 느껴졌다. 조금 뜬금없어 보이는 열기구는 혹시 자유로워지고 싶은 그의 마음을 나타내는 건 아닐까? 전체적으로 차분한 색조가 마음에 든다. 표정은 조금 찌푸려져 있지만, 어쩌면 몰입하느라 그런 표정이 된 건지 모른다. 그런데 꽤 잘생긴 할아버지다. 흰 얼굴과 검은 양복이 강렬하게 대비된다. 만약 내 자화상을 그린다면? 어떤 도구를 가지고 있는 나를 그리고 싶을까? 정체성이 분명한 그 모습이, 여전히 다양한 꿈을 꾸며 헤매기만 하는 나에게는 부럽기만 한 일이다.

작품 노트

작품명: 자화상, 풍경: Myself: Portrait - Landscape

작가명: 앙리 루소(Henri Rousseau, 1844-1910, Le Douanier Rousseau로도 알려짐)

제작년도: 1890년

소장처: 프라하 미술관(Národní galerie Praha)

앙리 루소는 1844년 프랑스 라발에서 6남매 중 넷째로 태어났다.

그가 9살쯤 되던 해, 양철 제품을 제작하고 판매하던 아버지의 가게가 파산하게 되면서 경제적으로 어려움을 겪게 된다. 그는 고등학교를 졸업하자마자 생계를 위해 일해야 했고, 가난한 사람들을 조사하거나 체포, 추방하는 행정 업무를 맡았다. 그러나 세금 횡령 혐의로 해고되었는데 당시 그가 훔친 금액은 약 10프랑에 불과했다고 한다. 이후 직장에서 쫓겨난 루소는 군에 자원입대하게 된다.

이후 25살에 19살인 클레망스 *Clemence Rousseau*를 만나 결혼해 여러 자녀를 두었지만, 대부분 유아기에 사망했고, 아들 한 명은 18살에 결핵으로 세상을 떠났다. 루소는 파리 시청 산하의 세관 부서에서 술과 와인의 유통을 검사하고 감독하는 공무원으로 일했다. 이런 단순한 일상에서 그림은 그에게 꿈과 같은 유일한 도피처가 되어 주었다.

전문적인 그림 훈련을 받지 않아 '일요화가'라고도 불렸던 루소의 그림은 독특한 느낌으로 다가온다. 그중에서도 <풍경-자화상>(1890)은 살롱 데 쟁데팡당에 출품하기 위해 제작한 작품이다. 그는 공식적으로 예술가로 인정받기를 원했고, 아카데미즘에 따라 전신을 그렸다. 독특한 점은 실내가 아닌 실외를 배경으로 하고 있다는 점이다. 그는 센강과 카루셀 다리를 배경으로 오른손에 붓을, 왼손에는 루소의 부인이었던 '클레망스 *Clemence Rousseau*와 조세핀 *Josephine*'이 새겨진 팔레트를 들고 있다. 당시 비평가들은 이 그

림과 루소를 웃음거리로 만드는 비평을 쓰기도 했는데, 그 중 펠릭스 발로통은 이렇게 쓰기도 했다.

"전체적으로 검은 한 남자와 격한 하늘을 비롯한 모든 것은 엄청난 노고로 성의 있게 매끈하게 그렸다. 이것은 웃게 만든다."
- 주혜진,『미술비평을 통한 앙리 루소의 작품 연구』중에서

비록 루소는 당대에는 조롱받았지만, 20세기 아방가르드 화가들에게 그의 독창성과 감수성을 인정받게 된다. 피카소 등의 예술가들은 루소의 직관적인 스타일을 높이 평가했다.

Interpretive/Decisional:

일요화가, 그는 생계를 위해 세관원 일을 하면서 그림을 그리고 바이올린을 켰다. 단조롭고 시시한 일상에서 벗어나기 위해 사람들은 여러 가지를 찾곤 한다. 꿈을 찾아 공부하거나 운동하기도 하고, 돈을 모아 여행을 다니기도 한다. 소설가가 되고 싶어 글을 쓰고, 취미로 음악 밴드를 만들기도 한다. 마찬가지로 루소처럼 화가가 되고 싶어 그림을 그리는 사람들도 있다. 사실 늦은 나이에 미술학원에 다니기 시작하는 사람들은 종종 있지만, 실제로 직업적인 화가로 이어지는 경우는 그리 흔치 않다. 어린 시절부터 작품활동을 해도 전업 화가로 성공하는 일은 여전히 어려운 일인데, 그런 점에 있어서 루소의 재능은 분명 뛰어났다. 비평과 조롱에도 끝까지 그림을 놓지 않았던 걸 보면 그의 그림에 대한 열정은 정말 단단했다.

루소의 그림은 어린아이 같은 구도와 형태를 보여 나이브 아트라는 명칭이 붙지만, 그 상상력과 색감, 느낌이 루소다운 그림으로 만들어준다. 이 그림을 살롱 데 앙데팡당에 출품하면서 그는 얼마나 간절히 화가로 인정받고 싶었을까. 자신의 정체성을 화가로 염원했던 그의 마음이 절절히 느껴진다. 검은 베레모를 쓰고 팔레트와 붓을 든 자신의 모습을 그리며 그는 마치 미래의 자신을 시각화하듯 이미지 트레이닝을 했던 것이다. 보통은 실내에 있는 자화상을 그리는데 풍경 속에 서 있는 자화상은 그 자체로도 특별하다. 앙리의 성실함과 자신감, 그리고 그 꿈이 참 소중하게 느껴진다. 그러나저러나, 내가 만약 자화상을 그린다면? 어떤 풍경 속에서, 어떤 모습의 나를 내가 가장 자랑스럽게 느낄 수 있을까?

2) 모든 머뭇거림은 그만 두고, DO!

– 에바 헤세

작품 감상하러 가기 whitney.org

Objective:

천장에는 여러 가닥의 철사가 아래로 늘어져 있다. 철사에는 짙은 갈색의 섬유 줄들이 매달려 있고, 불규칙하게 늘어지거나 서로 엉켜 있다. 전체적으로 명확한 틀이 없고, 설치 공간에 따라 형태가 달라지는 유동적인 특징을 보인다. 작품은 바닥에 닿기도 하고, 허공에 부유하듯 걸려 있기도 한 상태다. 벽 뒤편으로 늘어진 선들이 만들어내는 그림자가 보인다.

Reflective:

유령의 집 같다고 생각했다. 늘어진 줄들이 마치 겁을 주려는, 형태가 없는 유령 같기도 하다. 그런데 가만히 바라보고 있자니 율동감이 느껴진다. 부드럽게 늘어지다가 바닥에 닿기도 하고, 마치 물결을 타듯 공기를 타고 흐르는 것 같기도 하다. 얼기설기 얽혀 있는 선들이 마음을 어지럽히다가도, 그 안에서 재미있는 형상이나 흥미로운 소리를 느낀다. 줄들이 춤을 추고 있는 것 같다는 생각마저 들었다. 시각을 어지럽히는 선들이 어느 순간 은은한 공기의 소리처럼 다가오고, 마치 춤을 추듯 움직일 것만 같은 리듬감을 상상하게 한다. 때로는 으스스한 유령처럼 느껴지지만, '나 무섭지?' 하면서 웃음을 자아내는 귀여운 유령의 모습이 연상된다. 마치 내 방 같다는 생각도 들었다. 물건은 많고 공간은 비좁아 도무지 치워지지 않는 내 방. 결국 유령의 집이 되어버린 그 상태. 엔트로피가 증가하면서 기어이 카오스의 상태로 전환되는 그 익숙한 풍경.

작품 노트

작품명: 무제: No Title

작가명: 에바 헤세(Eva Hesse, 1936-1970)

제작년도: 1970년

소장처: 휘트니 미술관(Whitney Museum of American Art, New York)

"hung irregularly tying knots as connections really letting it go as it will. Allowing it to determine more of the way it completes its self(매듭을 연결점으로 하여 불규칙하게 매달기. 정말로 그 흐름에 맡기기. 그것이 스스로 완성되는 방식을 더 많이 결정하게 하기)."

― 에바 헤세, <무제> 드로잉 메모 중(1970년), 휘트니 미술관 작품 설명 중에서

에바 헤세는 1936년 독일의 유대인 가정에서 태어났다. 그녀가 2살이 되던 해, 가족은 유대인 학살을 피해 강제 수용소를 가까스로 탈출하여 네덜란드로 피신했지만, 정착에 실패했고 다시 미국으로 이주해 뉴욕에 자리를 잡게 된다. 하지만 안정된 삶은 오래 가지 않았다. 얼마 지나지 않아 부모님은 이혼했고, 어머니는 이후 정신병원에 입퇴원을 반복하다가 자살로 생을 마감했다. 이후 헤세 자신도 결혼과 이혼을 겪은 뒤, 뇌종양 판정을 받고 34세의 젊은 나이에 세상을 떠났다.

결코 평범하다고 할 수 없는 그녀의 삶은 고스란히 작품 세계에 반영되었다. 불완전함, 불확실성, 무질서, 감정의 뒤얽힘은 그녀의 작품 속에서 물리적이고 시각적인 형태로 구체화된다. 그녀의 작업은 종종 '부조리함'이라는 말로 요약되곤 하는데, 그것은 명확한 해석을 거부하는 모순된 이미지들과 대립적 개념들이 뒤섞인 결과다. 그러나 헤세에게 부조리는 절망이 아니라 처음으로 자신에게 확신을 안겨준 개념이었다. 그녀는 부조리를 오히려 긍정

적인 의미로 활용했으며, 이를 통해 삶과 예술을 연결하는 내적 논리를 구축했다.

<무제>는 헤세가 세상을 떠나기 직전 만들었던 마지막 작품 중 하나로, 불안정한 재료와 유기적 형태가 특징이다. 그녀는 2가닥의 매듭진 밧줄을 액체 라텍스에 담가 거미줄 같은 형태를 만들었다. 작품은 천장과 벽의 13곳에 매달려 있으며, 크기와 형태는 설치 방식에 따라 유연하게 변화하는 특징을 보인다.

헤세는 인간의 삶을 늘 극단적인 감정들이 공존하는 상태로 이해했다. 그녀에게 있어 극단이 아닌 중간의 형태는 없었다. 이를테면 사랑과 미움, 강함과 약함, 부와 가난 같은… 그녀에게 있어서 줄의 얽힘은 인간관계에서의 상처를 상징한다. 그녀가 가지고 있던 이런 상처들은 고스란히 그녀 외부로 드러나고, 그녀는 작품 스스로가 새로운 연결을 시작하도록 그냥 내버려둔다.

Interpretive/Decisional:

영국 드라마 <셜록>의 주인공인 배우 베네딕트 컴버베치 *Benedict Cumberbatch*가 단상에 올라와 절절하게 읽었던 글을 기억한다. 한 단어 한 단어, 한 문장 한 문장이 자기 의심이 강한 나에게 일침을 놓는 듯한 글이었고 목소리였다. 에바 헤세*Eva Hesse*의 동료였던 솔 르윗 *Sol LeWitt*이 그녀를 위해 쓴 편지였다. 자신을 갉아 먹는 수많은 의심, 부정들, 생각들. 하나하나 꼼꼼하게도 짚어주며, 마지막은 이

렇게 마무리한다.

| "Stop it, Just Do!!!"

이렇게 한마디로 정리하기에는 너무나도 클리셰 하다. 하지만 구구절절하게 파헤쳐지는 내 모습에 스스로 공감한 후에야, 이 끝맺음의 강도와 밀도는 전혀 다른 느낌으로 다가온다.

에바 헤세의 작품은 아름답지 않다. 그녀는 보기에 적당한 형태, 적당한 색, 적당한… 그런 것이 아니라, 자유롭고 불규칙한 형태를 선호했다. 그녀의 삶에는 '부조리함'이라는 단어가 반복해서 등장한다. 실제로 그녀의 삶은 부조리했다. 34살, 뇌종양으로 죽을 때까지 그녀는 자기 의심과 부조리함에 대한 불안감과 분노, 고통을 안고서 그 자체를 밖으로 내놓았다. 겉으로는 눈부시게 아름다웠지만 그녀의 내면은 늘 불빛이 꺼진, 텅 빈 유령의 방 같았다. 그 유령의 집은 결국 밖으로 흘러나와 매력적인 작품으로 재탄생했다.

의심스럽다. 이것을 과연 세상에 내놓아도 되는지. 수많은 비판과 비난을 견딜 자신도 없다. 그 무엇보다 나에 대한 의심은 꼬리에 꼬리를 물고 끝이 나질 않는다. 그렇다면 그 엉망진창인 마음들을 그냥 꺼내 보는 거다. 세상이 뭐라든, 세상은 이미 그 자체로 부조리하니까. 꺼내 놓으면 사람들이 알. 아. 서. 또 분류하고 정리하고 질서를 만들어낸다. 참 유머러스한 일이 아닌가. 중요한 건 마음

Confidence

속으로만 생각 안에서만 스스로를 괴롭히는 일은 이제 그만두고,
그냥 해보는 거다.

3) 아무도 보지 못하는
돌 속 보석을 꺼내는 법

– 미켈란젤로

Objective:

나체의 한 남성이 서 있다. 오른쪽 팔은 오른쪽 어깨까지 올려
져 있고 손에는 무언가를 쥐고 있다. 곱슬머리에 얼굴은 오른쪽을
향하고 있는데, 고개를 돌린 상태라 목 근육이 긴장되어 있다. 인상
을 찌푸린 상태로 이마에 여러 겹의 주름이 잡혀 있다. 어린 느낌의

Confidence

얼굴에 높은 콧대와 큰 눈이 두드러져 보인다. 손은 검지, 중지, 엄지로 주름진 어떤 물체를 쥐고 있다. 목에 드러난 힘줄과 아담의 사과가 눈에 띈다.

Reflective:

눈썹을 잔뜩 찌푸린 채 저편을 바라본다. 불만과 당돌함이 섞인 표정이다. 오뚝한 콧날, 도톰한 입술 그리고 섬세하게 조각된 큰 눈이 표정에 생명감을 불어넣고, 곱슬곱슬한 머리는 아름다움을 더한다. 잔뜩 힘이 들어간 목 부근에 솟은 힘줄이 그 긴장감을 여실히 보여준다. 조각상의 질감은 매끈하고 부드럽다. 귓바퀴와 귓불까지, 참 섬세하고 디테일하게 조각되어 있다. 무엇보다 멀리서 보았을 때는 표정이 이렇게 섬세한 줄 몰랐는데, 클로즈업해 보니 긴장과 경계심, 불만이 교차한다. 가까이에서 보이는 복잡한 표정은 멀리서 보았을 때의 절제된 자세에 가려져 오히려 더 우아하게 느껴졌다. 마치 물 위에서는 고고하지만, 물 아래에서는 열심히 발을 구르는 백조처럼 말이다.

작품 노트

작품명: 다비드상: David

작가명: 미켈란젤로 부오나로티(Michelangelo Buonarroti, 1475-1564)

제작년도: 1501-1504년

소장처: 시뇨리아 광장(Piazza della Signoria, 1504-1873)

피렌체 아카데미아 미술관(Galleria dell'Accademia, Florence, 1879-현재)

"최고의 예술가는 대리석의 내부에 잠들어 있는 존재를 볼 수 있다. 조각가의 손은 돌 안에 자고 있는 형상을 자유롭게 풀어 주기 위해 돌을 깨뜨리고 그를 깨운다."

– 미켈란젤로(로 전해짐)

미켈란젤로 부오나로티는 16세기 르네상스 시대 3대 천재(레오나르도 다빈치, 라파엘로 산치오, 미켈란젤로 부오나로티) 중 1명으로 피렌체의 명망 있는 가문에서 태어났다. 하지만 아버지의 공직이 끝난 뒤 가세가 기울면서 어린 시절을 비교적 어려운 형편 속에서 보내게 된다. 어머니가 돌아가셨을 때는 석공의 딸이자 석공의 아내가 된 유모가 채석장에서 키웠다. 그 덕에 유모의 젖과 함께 대리석 가루를 마시면서 자랐다는 이야기가 있다. 미켈란젤로 자신도 본인이 사용하는 끌과 망치는 유모의 젖에서 얻은 것이라고 말하곤 했다고 한다.

다윗과 골리앗은 성경 속 유명한 이야기다. 어린 양치기였던 다윗이 거대한 장수 골리앗을 돌팔매 하나로 쓰러뜨리고 이후 이스라엘의 왕이 되었다는 내용이다. 많은 예술가는 이 이야기에 영감을 받아 다윗상을 조각하거나 그리곤 했다. 1501년, 피렌체 공화국은 미켈란젤로에게 이 다윗의 대형 입상을 의뢰했다. 이때 미켈

란젤로의 나이는 26살이었다. 사실, 이 조각에 쓰인 카라라 채석장의 흰 대리석 덩어리는 몇 년 전부터 준비되어 있던 것이었다. 1464년, 처음에는 아고스티노 디 두초가 조각을 맡았지만, 얼마 지나지 않아 중단되었고, 1475년에는 안토니오 로셀리노가 작업을 이어받아 초벌 손질까지 했지만 역시 끝맺지 못했다. 결국 이 대리석은 오페라 델 두오모의 창고에 20년 넘게 방치된다. 카라라 대리석은 다루기가 까다롭기로 유명한데, 이전 조각가들이 완성하지 못한 이유도 여기에 있었을지 모른다.

미켈란젤로는 이 <다비드상>을 3년에 걸쳐 아름답게 완성했다. 기존 예술가들이 골리앗을 무찌른 순간을 묘사한 것과 달리 그는 돌팔매를 던지기 직전, 온몸이 긴장된 상태로 상대를 노려보는 순간을 포착했다. 다윗은 어린 소년이 아닌, 건장한 청년의 모습으로 표현되었으며, 한쪽 다리에 무게를 싣고 다른 쪽 다리는 편안하게 둔 콘트라포스토(Contraposto) 자세를 취하고 있다. 이 자세는 BC 5세기경 고대 그리스의 자연주의 조각에서 처음 등장해 추상 조각이 등장하는 19세기까지 서양 인체 조각의 기본이 되었다. 미켈란젤로의 <다비드상>은 거의 5m에 육박하는 크기로 1504년 피렌체의 시뇨리아 광장에 세워졌으며, 1873년에는 보존을 위해 아카데미아 미술관으로 옮겨졌다. 현재 시뇨리아 광장에는 복제품이 설치되어 있다.

Interpretive/Decisional:

미켈란젤로의 <다비드상>은 너무 유명해서 더 이야기할 것이 없을 것 같았지만, 잘 모르고 있던 부분들이 참 많았다고 생각했다. 미켈란젤로의 어린 시절도 사실 잘 몰랐다. 그의 아름다운 피에타가 20대 초반의 작품이라는 사실도 이번에야 알게 되었는데, 어린 시절의 조각인 <계단 위의 성모>도 어쩜 그렇게 우아하고 부드럽게 표현해 두었는지 보는 내내 감탄을 금치 못했다. 석공의 아내인 유모에게 젖을 먹으면서 대리석 가루도 함께 마셨다는 그의 어린 시절 이야기를 보면서는 토스카나의 하얀 대리석이 가득한 곳에서 아장거리며 자랐을 미켈란젤로가 조각가로 살아갈 운명 같은 것을 느끼기도 했다.

어릴 때 들었던 다비드상에 대한 에피소드를 기억한다. 의뢰인이 코가 너무 크지 않으냐며 불만을 제기했을 때 코를 다듬는 척 돌가루를 떨어뜨리고 다시 보여주었더니 만족해했다는 이야기다. 그만큼 그는 자신의 작품에 대한 확신이 있었다. 그는 돌 안의 형상, 천사를 꺼내준다고 했다. 조각에 대한 그의 확신과 철학을 보여주는 이 얼마나 멋진 표현인가. 그렇게 탄생한 미켈란젤로의 <다비드상>은 여러 예술가가 주제로 삼았던 그 어느 다비드상이나 다비드 그림 보다 멋지게 느껴진다. 골리앗의 머리를 들고 있는 참혹한 광경이 아니라, '자, 언제든 내가 돌팔매질을 할 수 있어, 건들지 마.' 이런 경고의 눈빛을 보내는 다비드처럼 보였다. 피렌체 아카데미아 갤러리에는 오리지널 <다비드상>이 보존되어 있으며 시뇨

리아 광장에 복제품이, 미켈란젤로 광장에는 청동으로 만들어진 <다비드>가 서 있다. 피렌체 시민들은 메디치 가문이나 사보나롤라 같은 권력자들로부터 자유를 지키기 위해 다비드를 자신들의 자유와 독립을 상징하는 인물로 세운다. <다비드>는 피렌체 시민의 상징이자 자긍심이다.

<다비드상>의 머리와 손이 유난히 크다는 이야기가 있다. 높은 곳에서 보게 하도록 그 비율을 맞추려 그렇게 되었다는 이야기도 있고, 인간의 의지와 기술을 강조하려고 일부러 얼굴과 손의 크기를 크게 했다는 설도 있다. 어떤 설명이든 <다비드>의 과장된 손과 머리는 <다비드>가 상징하는 결연한 의지와 존재감을 강렬하게 부각한다.

생각해 보면 고개를 들고 어깨를 펴라는 어른들의 말은 괜한 잔소리가 아니었다. 자세를 바로잡는 순간 불안은 마비되고, 내 안에 숨어 있던 자신감과 힘이 드러난다. <다비드>의 찌푸린 이마와 부드럽게 날리는 듯한 곱슬머리, 여유 있게 서 있는 하얀 대리석의 몸은 당당하고 매혹적이다. 이렇게 세심하게 표현된 미켈란젤로의 작품을 보고 있자니, 그가 말했던 대로 '돌 속에서 생명을 꺼내두었구나!' 하는 생각이 든다. 천재가 달리 천재가 아닌 거구나.

4) 있을 리 없는
'절대'를 당당하게 선언하기

– 말레비치

Objective:

흰 사각형 안에 검은 사각형이 있다. 검은 사각형 위에는 물감이 벗겨진 듯한 균열이 있어서 완전한 검은색으로 보이진 않는다. 표면의 색은 균일하지 않고 균열을 통해 군데군데 회색이나 베이지색이 드러나 보인다. 바탕이 되는 흰 사각형 역시 완전한 순백은 아니다. 미세하게 회색이 섞여 있어 대리석처럼 보이기도 한다. 검은 사각형이 흰 사각형 안에 있다.

Reflective:

어떤 느낌이라고 해야 할까. 대담한 대조다. 조금 덜 완벽한 화이트와 블랙이 주는 깊이감이 색다르게 다가온다. 만약 검은색이 좀 더 완전한 블랙이었다면 어땠을까? 예전에 아니쉬카푸어 *Anish Kapoor*가 반타블랙 *Vantablack*을 독점해서 논란이 있었는데, 반타블랙은 정말 신기했다. 각도를 달리할 때마다 드러나는 현격한 변화, 그리고 빛을 거의 완벽히 흡수해 어떤 반사도 남기지 않는 그 '절대적인 어둠'이 인상 깊었다. 빛의 99.965%를 흡수하는, 검정 중의 검정. 그 느낌은 단순히 색이라기보다는 끝없는 공간처럼 묘하게 다가왔다. 이 사각형 안의 사각형은 그에 비해서는 평면적으로 보인다. 하지만 표면에 자유롭게 퍼진 균열 덕분에 단순한 형태와 색 안에서도 시간의 흐름과 고유한 깊이감이 느껴진다. 어쩌면 어떤 이들에게 세상은 부드럽고 유연한 곡선이 아니라, 경계가 뚜렷한 사각형으로 인식될지도 모르겠다는 생각을 문득 한다.

작품명: 검은 사각형: Black Square

작가명: 카지미르 말레비치(Kazimir Malevich, 1879-1935)

제작년도: 1915년

소장처: 트레티야코프 미술관(State Tretyakov Gallery, Moscow)

"예술의 한밤중이 지나갔다. 절대주의는 모든 회화를 흰 바탕 위의 검은 사각형 속으로 집어넣는다. 검은 사각형은 한편으로는 지금까지 것의 총합산인 동시에 남은 찌꺼기다."

- 카지미르 말레비치, 이진숙, 『위대한 고독의 순간들』(돌베개, 2021) 중에서

새로운 예술에 대한 탄생의 선언, 절대주의의 선언을 한 말레비치의 말이다. 1915년 12월, 말레비치는 페트로그라드(현 상트페테르부르크)에서 열린 전시 <0.10: 마지막 미래주의 전시>에서 <검은 사각형>을 처음 공개한다. 일반적으로 회화는 벽에 걸지만, 그는 <검은 사각형>을 러시아 정교회에서 성화를 거는 동쪽 상단 모서리에 설치했다. 그는 이 전시에 35점의 작품을 출품했고, 『입체주의와 미래주의에서 절대주의로: 회화의 새로운 사실주의』라는 선언문이 담긴 소책자를 배포하며 절대주의를 선언했다.

말레비치는 절대주의 공간을 백색의 바탕으로 사용하면서 무한

의 공간으로 만들고자 했다. 그의 말에 따르면 백색은 자유로운 틈이자 무한성을 가장 잘 표현하는 색이었다.

절대주의 화면에서는 파란색이 아니라 백색으로 공간이 표현된다. (⋯) 절대주의의 무한한 백색은 시야가 방해받지 않고 여행할 수 있게 한다.
- 정지윤, 「신비주의를 통해 본 말레비치의 작품」 중에서

칸딘스키는 음악에서, 몬드리안은 자연에서 영감을 받아 추상화를 시도했지만, 말레비치는 현실의 재현 자체를 근본적으로 거부했다. 개인의 감정이나 서사 등 인간적인 요소를 배제하며 궁극의 순수함을 추구했던 절대주의는 약 3년간 짧게 지속되었지만, 모더니즘 회화의 정점을 찍고 새로운 흐름의 문을 열었다.

Interpretive/Decisional:

새로운 흐름을 열기 위해 과감한 행보를 보인 말레비치의 검은 사각형을 좋아한다. 미술사의 맥을 돌려내는 것, 정말 대단한 자신감이라고 생각했다. 흰색 위의 흰색 사각형도 그가 탐구한 절대의 일부인데, 사실 이해하기는 쉽지 않다. 그는 현실을 그리지만 현실을 닮지 않은 그림을 창조하고자 했다. 자연의 모방을 거부하고 오직 예술의 본질만을 추구하는 그의 철학은 혁명적이었다. 전시명 <0.10>도 흥미롭다. '제로'의 상태를 지향한 10명의 작가라는 의미라고 한다.

그런데 0.10이 나에게는 0, 즉 무無에서 시작해 1:유有가 되었다가, 0:다시 무無로 돌아가는 흐름처럼 느껴진다. 아무튼 어렵다. 생각을 이어가다 보면, 액자도, 캔버스도 대부분 사각형이다. 그런데 자연에서는 사각형이 존재하지 않는다. 말레비치는 어떤 형태로든 현실의 모방이 아닌 '절대로 순수한 창조'를 추구했다. 자연을 모방해서도, 자연에서 기인한 아이디어도 '절대' 금지. 본질로부터 본질을 끌어내기 위해 가장 기본적인 사각, 원, 검은색, 흰색을 탐구했다. 그래서 그는 자연에 존재하지 않는 인공의 사각형을 끊임없이 반복해서 그리며 궁극적인 본질을 좇았다. 그래서 사각형에 색을 입히기도 하고, 둥둥 떠 있게 하기도 하고, 그러다가 결국 흰색 위에 흰색 사각형을 그리기도 했다.

세상에 다른 건 다 그럴 수 있어도, '절대'라는 말은 절대로 없으니 함부로 말하지 말라던 흰소리들이 생각난다. 그런데 말레비치는 그 있을 리 없는 '절대'를 당당히 선언했다. 그가 그토록 말하고 싶었던, 혹은 닿고 싶었던 궁극의 '본질'이란 무엇일까.

불교에서의 공空이라는 개념이 떠올랐다. 이 공空은 무無를 의미하는 것이 아니다. 실체가 없음을 의미하는 것에 가깝다. 실체는 고정된 것이 아니라 관계에 의해서 변화한다. 과학에서도 비슷한 개념이 있다. 한동안 유행했던 양자역학. 입자는 관찰자가 있을 때만 나타난다고 한다. 이 역시 공空의 개념과도 연결된다. 그러니까 절대라는 개념은 결국 무無에 가깝다. 그리고 이 무無는 공空처럼

결국 실체가 아닌 관계들로 채워진다. 그래서 말레비치가 의도했는지는 알 수 없지만, <검은 사각형> 위에 생긴 저 균열들이 내 눈에는 이리저리 얽히는 관계들처럼 보인다.

Part 6

익숙한
세계에
균열을 내다

Creativity *

* Creativity

익숙한 틀을 넘어, 새로운 가능성을 여는 내면의 반
짝임과 용기

자신감이 생기면 익숙한 것을 깨뜨릴 용기도 생긴다.
미술 감상은 단지 인문학적 사고를 위한 교양 활동이
아니다. 그것은 내 안의 감각과 통찰, 감정과 질문을
끌어올리며 보이지 않던 연결을 발견하고 새로운 것
을 만들어낼 수 있도록 나를 천천히 이끈다. 반짝이
는 창의력은 그렇게 겹겹이 쌓인 경험과 깊은 사유 속
에서 자라난다.

1) 칸딘스키는
최초의 추상화가가 아니었어

– 힐마 아프 클린트

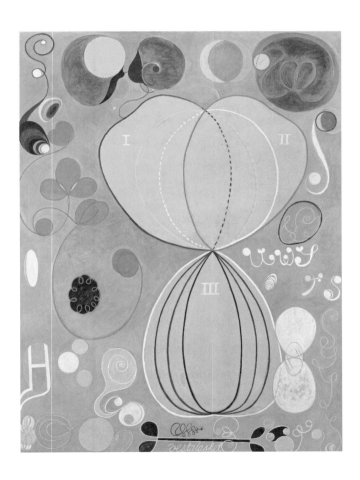

Objective:

연보라색 바탕 위에 커다란 꽃잎 형태가 유려하게 펼쳐져 있다. 화면 오른쪽 윗부분은 두 갈래로 갈라져 있고 전체적으로 꽃잎처럼 보이는 커다란 노란색이 화면의 중심을 차지한다. 그 안에는 로마 숫자가 적혀 있는데 왼쪽부터 차례로 Ⅰ, Ⅱ, 아래쪽에는 Ⅲ이 표시되어 있다. 그 아래로는 양옆으로 작은 잎 모양이 연결되어 있는 검은 선이 하나 있다. 화면 곳곳에는 감겨 있는 선들이 리드미컬하게 이어진다.

노란 꽃잎 형태를 좀 더 살펴보면, 아래쪽 잎에는 흰색 테두리로 둘러져 있으며, 그 안에 감색 물방울 3개가 배치되어 있다. 상단 오른쪽의 잎은 감색 점선으로 아래쪽 잎과 연결되고, 왼쪽 잎은 붉은 테두리로 강조되었다. 이 안에는 흰색 선과 점선, 연보라색 원과 점선이 정교하게 그려져 있다.

주변에는 다양한 색과 형태의 요소들이 눈에 띈다. 하늘색 타원 속에는 하얀색, 노란색, 분홍색 원이 있으며, 하단에는 분홍색의 회오리 형태, 오른쪽 위에는 초록과 연두색 계열의 모양이 있다. 노란 꽃잎 왼편으로 붉은 클로버잎 모양이 부드럽게 흐르며 리듬감을 더한다. 전체적으로 노란색, 파란색, 빨간색, 초록색, 흰색, 검은색, 분홍색, 주황색 등 다양한 색채가 조화롭게 사용되었다.

Reflective:

마치 눈에 보이지 않는 세계 속에서 세포들이 살아 움직이는 듯한 느낌이 들었다. 우리가 익숙하게 알고 있는 세포들과는 달리, 이 그림 속의 연보라색 배경과 다양한 색들은 화면 전체를 밝고 화사하게 만들어 준다. 화면 중심에 있는 커다란 노란 형태는 세 쪽의 꽃잎이 한데 붙어 있는 것처럼 보이는데, 연구하듯 안에 적힌 숫자와 점선 표기가 마치 실험 기록처럼 느껴진다. 또, 화면 곳곳에 흐르는 듯 부드럽게 휘감긴 선들의 리드미컬한 율동감이 즐겁게 다가오기도 했다.

상단의 달팽이 모양의 두 형상은 서로 마주 보고 있다. 그 옆의 연두색 타원과 또 그 양옆을 둘러싼 노란 색과 하늘색의 곡선은 마치 초승달과 보름달, 그믐달을 연상하게 한다. 이 모든 형태가 허공이나 물속에서 유영하는 것처럼 느껴진다. 자유롭고 부드러우며 경쾌한 흐름이다. 그런데 그 밝은 색감 속에서 나는 여전히 구체적인 형태를 찾고 있다. 게슈탈트 _Gestalt_ 적인 인식을 하고 있는 나를 문득 자각한다.

> **작품 노트**

작품명: Group IV, The Ten Largest, No. 7, Adulthood

작가명: 힐마 아프 클린트(Hilma af Klint, 1862-1944)

제작년도: 1907년

일반적으로 추상미술의 선구자로 알려진 인물은 칸딘스키다. 칸딘스키와 몬드리안은 '따뜻한 추상'과 '차가운 추상'을 대표하며 교과서에 자주 등장하는 추상화가들이다. 그런데, 스웨덴의 여성화가, 힐마 아프 클린트는 칸딘스키보다 약 5-6년 앞서 이미 추상화를 그리고 있었다. 잭슨 폴록이 캔버스를 바닥에 놓고 그린 액션 페인팅은 혁신으로 평가받지만, 체구가 작아 큰 그림을 세워놓고 그리기 어려웠던 클린트는 이미 캔버스나 종이를 바닥에 놓고 대형 사이즈의 그림을 그리고 있었다.

그녀는 1862년 스웨덴 스톡홀름 카를베리성에서 태어나 스톡홀름 왕실 미술 아카데미에서 그림 공부를 했다. 그녀는 당시 많은 지식인에게 영향을 끼쳤던 신지학에 깊은 관심이 있었다. 신지학은 모든 종교, 철학, 과학, 예술 등이 근본적인 보편의 진리를 가지고 있다고 보았다. 1908년에는 철학자이자 신지학자였던 루돌프 슈타이너 박사 *Rudolf Joseph Lorenz Steiner* 와 스톡홀름에서 처음 만난다. 그는 사람들이 클린트의 그림을 이해하지 못할 것이라며 앞으로 50년간 숨겨 둘 것을 권유했다. 그녀는 자신의 작품에 '+x' 표시를 해두고 사후 20년이 지난 후에야 공개하라는 유언을 남겼다.

그녀의 그림은 영성적일 뿐 아니라 당시의 과학적 발견도 반영되어 있다. 보이는 것과 보이지 않는 것, 양자 역학, 퀴리 부인의 방

사능 발견, 아인슈타인의 상대성 이론 등과 함께 식물, 동물 그림들이 나타난다. <The Ten Largest>는 유년 시절, 청년 시절, 성인 시절, 노인 시절 등 인간의 생애를 나타낸 연작 중 하나이다.

힐마 아프 클린트의 작품은 2018년 뉴욕 구겐하임 미술관에서 열린 회고전 *Hilma af Klint: Paintings for the Future*을 통해 대중에게 알려지기 시작했고, 이후 그녀의 작품에 관한 연구는 활발히 진행되고 있다.

Interpretive/Decisional:

2016년 런던의 서펜타인 갤러리에서 그녀의 그림을 처음 봤을 때, 신기하다는 느낌이 먼저 들었다. 굉장히 영성적인 그림이라고 생각했고, 그래서 당시 엽서를 몇 장 사 왔던 기억이 난다. 내가 기억하는 그림 중 하나는 흰 백조가 위에, 검은 백조가 아래 배치되어 있던 그림이었다. 또 다른 하나는 조각조각 계단처럼 나눠진 커다란 삼각형이 마치 빛처럼 보이는 원 안으로 직진하고 있는 그림이었다. 꽤 인상 깊었다.

동양의 음양이론에서처럼 빛과 어둠은 늘 상호작용 하며 함께 존재한다고 생각한다. 그런 이미지를 그림으로 재해석해 생생하게 볼 수 있는 것이 좋았다. 게다가 마치 과학자의 노트를 확대해 놓은 듯, 숫자와 문자들이 적혀 있다는 점도 나에게는 흥미를 끄는 부분이었다. 그녀가 수의학 삽화 작업을 했다는 걸 생각하면 과학적인 이미지와 세밀함은 자연스러운 일이었을 것이다.

그녀가 귀족 집안 출신이었다는 사실은 그림을 그릴 수 있는 환경을 가능하게 했다는 점에서 분명 행운이었다. 그렇지 않았다면 그 모든 시도조차 어려웠을 것이다. 그녀는 당대 사람들이 이해하지 못했던 그림을 그렸고, 여성 화가였으며 런던이나 파리, 뉴욕 같은 예술의 중심지가 아닌 북유럽 출신이었다. 이런 요소들은 그녀가 화가로서 성공하는 데 불리하게 작용했다. 루돌프 슈타이너가 그녀의 그림을 한동안 보이지 말라고 했던 건… 글쎄, 당시로선 이해할 수 있는 판단이었을지 모르지만, 결과적으로 그녀에겐 큰 상처였을 것이다. 실제로 그녀는 그 말 이후 4년 동안 붓을 들지 않았다고 한다. 얼마나 상심이 컸을지 짐작하기조차 어렵다. 그 상황에 가난까지 겹쳤다면 어땠을까? 그 생각을 하면 가슴이 서늘해진다.

이제라도 그녀의 그림을 볼 수 있어서 다행이다. 그리고 칸딘스키보다 먼저 추상화를 그린 여성 화가라고 사람들에게 자랑스럽게 말해 줄 수 있어서 기쁘다. 과학과 영성이 합쳐진 데다가 색감까지 고운 그녀의 그림들을 이제라도 자주 만나 볼 수 있었으면 좋겠다.

2) 스치는 한마디에 반짝인 아이디어

– 메렛 오펜하임

작품 감상하러 가기 MOMA

Objective:

커피잔과 스푼이 털로 덮여 있다. 커피잔은 옅은 노란빛이 도는 손잡이를 가지고 있고, 검은 테두리가 있는 잔 받침 위에 놓여 있다. 손잡이 옆 부분만 털이 덮이지 않아 본래의 노란색이 드러난다. 잔 안쪽에는 부드러운 갈색 털이 살짝 밖으로 삐져나와 있고, 몸통은 연한 미색의 털로 오른쪽으로 고르게 덮여 있다. 잔 받침 역시 커피잔 안쪽과 같은 갈색 털로 덮여 있으며, 가장자리를 따라 검은

테두리가 둘러져 있다. 잔 받침의 털은 오른쪽 끝에서부터 같은 결로 감싸며 앞쪽으로 빠져나온다. 스푼의 머리 부분은 갈색 털로, 손잡이 부분은 미색의 털로 부드럽게 감싸듯 연결되어 있다.

Reflective:

이 작품은 커피잔이나 스푼, 즉 일상의 식기를 사용하고 있지만 본래의 기능을 하지 못한다. 오히려 그 쓰임을 과감히 거부하고 있다. 장식품으로 보기에도 애매하고, 아름답다고 말하기도 어렵다. 이런 작품을 보다 보면 순수 예술과 공예 예술의 차이를 다시 생각하게 된다. 공예 예술은 주로 실용적인 목적과 기능을 지니고 있고 순수 예술은 기능과 쓸모를 초월하는 '개념'과 '표현'에 중점을 둔다. 그래서인지 공예 예술은 종종 순수 예술보다 아래에 놓이곤 한다. 하지만 기능이 없다는 것은 쓸모없음과도 연결된다. 그렇다면 왜 쓸모없어 보이는 순수 예술이 더 높은 위치에 놓이는 걸까?

전통 예술은 현실이나 이상을 재현해 왔다. 하지만 현대미술이 난해하게 느껴지는 이유는 단순히 아름다움이나 사실성을 보여주는 데 그치지 않고, 특정한 개념과 사고를 표현하기 때문이다. 현대미술은 실용적 유용성을 넘어 '생각'을 자극하고 '의문'을 제기하는 데 초점을 맞춘다. 어쩌면 순수 예술이 상위개념으로 여겨지는 것은 그것이 단순한 물질이 아닌 인간의 사고와 비판적 관점을 반영하기 때문일 것이다.

결국 순수 예술이란 익숙하고 고정된 가치나 관념을 의심하게 만들고, 우리가 당연하게 여기는 것들을 재고하게 만든다. 이는 비판적 사고와도 연결된다. 때로는 당연하게 여겨왔던 공예 예술의 위상조차 되돌아보게 만들고 그 위계마저 무너뜨릴 수 있는 것이다.

작품 노트

작품명: 오브제: Object. Paris

작가명: 메렛 오펜하임(Meret Oppenheim, 1913-1985)

제작년도: 1936년

소장처: 뉴욕 현대미술관(The Museum of Modern Art, New York)

메렛 오펜하임은 1913년, 제1차 세계대전 직전 베를린에서 독일계 유대인 아버지와 스위스인 어머니 사이에서 태어났다. 어릴 적부터 드로잉과 회화에 깊은 관심을 보이자, 부모는 그녀가 미술에만 몰두하는 것을 염려해 정신분석학자 칼 융에게 상담을 받게 했다. 하지만 융은 걱정할 필요가 없다고 했고, 미술에 대한 열망이 가득했던 그녀는 결국 미술학교로 갈 수 있게 되었다. 18살이 되던 해, 자유분방했던 그녀는 친구와 함께 파리로 향했다. 그곳에서 자코메티*Alberto Giacometti*와 장 아르프*Jean Arp* 같은 예술가들과 교류하며 예술적 영향을 받았다. 이후 초현실주의자들과도 인연을 맺으며, 본격적으로 초현실주의 집단에 합류하게 된다.

그녀는 만 레이*Man Ray*가 촬영한, 대형 인쇄기 옆에 나체로 서 있는 사진으로도 잘 알려져 있다. 이 사진을 찍으면서 그녀는 초현실주의자들이 여성들을 대하는 태도에 실망하게 되는데, 나중에 누군가 초현실주의 동료들에 관해 묻자, 그녀는 "양아치 집단"이라고 표현했다고 한다.

털로 덮인 찻잔과 숟가락에 대한 일화도 흥미롭다. 어느 날, 오펜하임은 피카소와 그의 연인이었던 도라 마르와 함께 카페에서 차를 마시고 있었다. 당시 그녀는 자신이 디자인한 모피와 금속 팔찌를 착용하고 있었는데, 이를 흥미롭게 바라보던 피카소가 이렇게 말했다. "모든 걸 다 털로 덮을 수 있겠군!" 그 말에 아이디어를 얻은 오펜하임은 곧장 백화점으로 향했다. 그리고 찻잔과 접시, 숟가락을 산 뒤 중국 가젤의 털로 그것들을 꼼꼼히 덮어 작품을 완성했다. 그녀는 이 작품을 런던 국제 초현실주의 전시회에 출품했고, 충격적인 이미지로 대중의 주목을 받았다. 이후 이 작품은 뉴욕현대미술관(MoMA)에 소장되면서 그녀에게 국제적인 명성을 안겨주었다.

하지만, 이 작품 이후 오펜하임은 창작의 어려움과 경제적인 문제로 파리를 떠나 스위스로 돌아가게 된다. 이후 약 70년간 우울증에 시달렸으나, 그 시기 동안 볼프강 라로슈*Wolfgang La Roche*와 결혼하면서 심리적으로 안정을 찾을 수 있었다. 결혼 생활은 그녀에게 정서적 치유가 되어 주었고, 이후 약 30년간 꾸준히 작품 활동을

이어갈 수 있었다. 1985년 생을 마감할 때까지 그녀는 창작을 멈추지 않았다.

Interpretive/Decisional:

누군가의 말을 듣고 그것을 바로 작품으로 연결한 그녀의 창의성은 놀랍게 반짝였다. 털로 덮인 커피잔은 일상에서 당연하게 여겨지는 사물에 대한 시선을 전복시키며 단순한 레디메이드를 작품으로 끌어올렸다. 안타까운 것은 이 작품이 워낙 큰 잭팟이 되어, 마치 『앵무새 죽이기』 *To Kill a Mockingbird* 의 하퍼 리 *Harper Lee* 가 퓰리처상을 받은 후 작품 활동을 이어가지 못했던 것처럼, 그녀 역시 그 다음 작업을 이어가기 어려웠다는 점이다. 이후 그녀는 나체의 여성을 음식과 함께 상 위에 올려놓는 퍼포먼스를 시도했지만, 시대를 너무 앞서간 그 작품을 이해할 수 있는 사람은 없었다.

여성을 도구화하고 배제하던 남성 중심의 초현실주의 집단과 함께하며 그들에게 실망했던 그녀는 분명 페미니스트였다. 사실 지금도 미술시장의 70% 이상을 백인 남성들이 차지하고 있으니, 비단 초현실주의자 집단만의 문제는 아니었을 것이다. 미술관에는 여성을 소재로 한 작품이 85%를 차지하지만 여성작가의 작품은 단 5%에 불과하다. 여성이 메트로폴리탄 미술관에 들어가려면 벌거벗어야 하느냐던 촌철살인의 게릴라걸스 *Guerrilla Girls* 포스터가 떠오른다. 어여뻤던 오펜하임은 그런 환경 속에서도 자신의 작업을 이어갔고, 70년간의 우울증을 견뎠으며, 다행히도 좋은 사람을 만

나 치유가 되는 결혼생활을 했다. 비록 오브제만큼 유명해지진 않았지만 다시 작업을 이어갔다는 점이 해피엔딩으로 느껴져 다행이었다.

예술가들의 창의성에 대해서는 의견이 분분하다. 꼭 예술가들은 고통을 겪어야만 할 것 같고, 삶이 무너져야만 그 고통 속에서 창의성이 발현된다는, 우리가 알게 모르게 가지게 되는 그런 믿음들.『먹고, 사랑하고, 기도하라』로 잘 알려진 엘리자베스 길버트 _Elizabeth M.Gilbert_ 는 그녀의 다른 책『빅매직』에서 이 창의성에 대해 다루고 있는데, 오펜하임의 치유 과정과 그로 인해 다시 시작된 그녀의 작업 활동을 보면서 사랑과 회복의 과정이 창의성의 원천이 될수도 있다는 것을 느끼게 된다.

3) 본다는 것, 다시 한번 생각해볼래?

– 르네 마그리트

작품 이미지 보기 MOMA

Objective:

화면 가득 커다란 한쪽 눈이 있다. 오른쪽 눈이다. 눈동자 중
앙에는 검은 동공이 있고, 그 주변 홍채에는 하늘과 뭉게구름이 비
치는 듯 하늘색과 흰색으로 표현되어 있다. 짙은 쌍꺼풀을 가진 눈
이다.

Reflective:

나는 눈을 그린 그림들을 좋아하는 편이다. 눈 그림들은 대체로 그로테스크한 매력으로 내 시선을 사로잡는다. 가끔 생각을 생각하다 보면, 눈과 뇌, 즉 시각과 지각의 역할이 떠오르곤 한다. 삶에 대한 태도와 마음을 결정하는 것은 뇌의 작용이라고 생각하기 때문이다. 그래서인지 눈을 소재로 한 그림은 무척 창의적이면서도 철학적으로 다가온다.

그런데 오늘 그림을 다시 바라보다 보니, 동그랗게 뜬 눈이 왠지 모르게 무섭게 느껴진다. 마치 쨰려보거나, 내 속을 꿰뚫어 보는 것 같은 느낌이다. 내 못난 모습들을 들키고 있는 것 같은 기분이 드는 것은 왜일까. 그날그날의 마음 상태에 따라 같은 그림도 다르게 다가오는 것 같다. 좋아하던 이 그림 속 눈이, 오늘은 감정 없이 차갑게 나를 바라본다.

작품 노트

작품명: 잘못된 거울: The False Mirror, Paris

작가명: 르네 마그리트(René Magritte, 1898-1967)

제작년도: 1929년

소장처: 뉴욕 현대미술관(The Museum of Modern Art, New York)

르네 마그리트는 벨기에의 초현실주의 화가로 1,000점 이상의 그

림을 남겼다. 독특하고 철학적이기도 한 그의 그림은 광고에서 많이 차용되기도 한다. 그는 화가라기보다는 그림으로 표현하는 철학자라는 호칭을 더 좋아했다고 한다. 실제로 그의 그림 중에는 철학적으로 사유하게 하는 것들이 많다. 초현실주의자인 마그리트는 '데페이즈망 *depaysement*'이라는 기법을 사용하는데, 데페이즈망은 우리가 잘 아는 일상의 대상들을 사실적으로 묘사하면서 동시에 전혀 어울리지 않는 모순되거나 대립하는 것들을 결합하여 이질감을 느끼게 해 낯설게 보이게 하는 것을 뜻한다.

그의 그림 중 <잘못된 거울>(1929)은 이러한 기법을 잘 보여주는 작품 중 하나다. 이 그림은 왼쪽 눈, 오른쪽 눈 등 다양한 버전으로 여러 점 남아 있다. 우리에게 익숙한 눈 안에 하늘을 배치함으로써 무언가를 생각하게 한다. 시선에 대해서는 여러 철학자의 논의가 있다. 프랑스의 실존주의 철학자 사르트르 *Jean-Paul Sartre*는 '타자의 시선은 지옥'이라는 유명한 말을 남겼는데, 그에게 시선은 외부에서 자신을 규정하는 것이었다. 반면 프랑스의 정신분석학자인 라캉 *Jacques Lacan*은 시선을, 욕망을 반영하는 내면의 작용으로 보았다. 또 프랑스의 현상학자 메를로퐁티 *Maurice Merleau-Ponty*는 '나와 세계가 같은 살을 공유하고 있다.'라고 하며 보는 자와 보이는 자는 동일한 실체의 일부라는 이야기를 했다. <잘못된 거울>은 이런 철학적 논의를 떠올리게 한다.

이 작품은 마그리트와 교류가 있었던 만 레이 *Man Ray*가 소장하기

도 했다. 만 레이의 작업인 <유리 눈물 _Tears_>에서 영감을 받았다는 설도 있다.

"사람들은 내 그림을 보고 "이게 뭘 의미하지?"라고 묻는다. 아무 것도 의미하지 않는다. 왜냐하면 미스터리는 아무것도 의미하지 않기 때문이다. 미스터리는 알 수 없는 것일 뿐이다."
- 르네 마그리트, 『시뮬라크르의 시대』(기파랑, 2019) 중에서

Interpretive/Decisional:

하늘을 본다. 탁 트인 푸른 하늘은 언제나 시원하다. 생각이 막혀 있을 때, 답답함을 느낄 때 나는 곧잘 하늘을 올려다보며 큰 숨을 내쉬곤 한다. 하늘은 언제나 그 자리에서 그렇게 침묵하고 있다. 하얀 구름이 떠간다. 구름은 하트도 되었다가, 곰도 되었다가, 고양이도 되곤 한다. 다양한 형태가 연결되며 상상의 나래를 펼친다.

시각은 이렇듯 지각으로 이어진다. 인간이 받아들이는 감각 정보의 60-80%는 시각을 통해 들어온다고 한다. 사람은 물체를 눈으로 인식하는 동시에 사고를 한다. 즉, '본다'는 것은 지각하고 생각하는 행위로 이어진다.

하지만 르네 마그리트의 잘못된 거울에서 눈은 적극적으로 본다기보다 수동적으로 반사하는 거울의 기능으로 축소되어 나타나고 있다. 이와 관련해 존 버거는 『다른 방식으로 보기』에서 '본다

는 행위'는 자극에 기계적으로 반응하는 단순한 시각적 반응이 아니라 선택 행위이며, 우리는 어떤 대상을 그 자체로만 보는 것이 아니라 그것이 맺고 있는 관계 속에서 본다고 말한다. 그는 우리가 이미 알고 있거나 믿고 있는 것에 따라 사물을 인식하게 된다고 설명한다. 구름을 보며 내가 고양이를 떠올리듯 보는 행위는 결국 주관과 기억, 경험의 영향을 받는다.

하지만 최근의 사회는 이미지가 넘쳐나는 시대이다. 이미지 정보가 넘쳐나다 보니 시각이 지각 경험으로 충분히 이어지고 있는지를 생각해 보게 된다. 나는 언제부턴가 유튜브를 보고 인스타그램을 보며 스쳐 지나가는 이미지들을 망연히 잡아두려 애를 쓰고 있다. 언젠가부터 생각이… 없어졌다.

어쩌면, 언젠가부터 내 눈은 단지 거울의 기능만을 하고 있었는지도….

잘못된 거울이다.

4) 천천히, 느리게, 그러나 계속해서

— 폴 세잔

Objective:

지붕처럼 보이는 오렌지색 형태가 있다. 지붕의 외곽은 짙은 푸른색 선으로 테두리가 그려져 있다. 화면의 2/3를 차지하는 중간

186

영역에는 거뭇거뭇한 짙은 초록색과 오렌지색이 섞인 황토색 면들이 조각조각 나뉘어 퍼져 있다. 전체 화면은 수평으로 구분되어 있고 화면 위쪽으로 푸른색의 산이 있다. 산의 가장 윗부분에는 흰색이 섞여 있고, 하늘은 산과 연결된 듯한 푸른색이다. 산의 윤곽 역시 짙은 푸른색으로 굵직하게 그려져 있어 산과 하늘을 분리한다. 하늘은 연한 하늘색, 회청색, 보랏빛이 어우러져 탁한 느낌을 준다. 구름은 회색빛이 감도는 연보라색으로 덧입혀져 있다.

Reflective:

전경의 나무 덤불 뒤로 집이 보이고, 툭툭 내던지듯 칠한 세로 면과 가로 면이 황토색과 초록색으로 교차하며 시선이 점점 멀어져 가는 느낌이다. 저 뒤에는 산이 하나 우뚝 솟아 있는데, 사선으로 올라가 있는 산이 오른쪽 하늘을 향해 돌진할 것만 같다. 하늘은 맑지 않다. 어쩌면 바람이 휘휘 부는지도 모르겠다. 구름은 또 드문드문 초록색으로 칠해져 있다. 이미 알던 파란 하늘의 하얀 구름 색이 아니다. 그러고 보면 산도 푸른 빛, 하늘도 푸른 빛. 산이 푸르던가? 아, 한국말로는 푸르다. 그러니까 산이 파랗던가? 순간 지각을 의심하고 있는 나 자신을 발견한다.

작품 노트

작품명: 생 빅투아르 산: Mont Sainte-Victoire

작가명: 폴 세잔(Paul Cézanne, 1839-1906)

제작년도: 1902-1904년

소장처: 필라델피아 미술관(Philadelphia Museum of Art), 조지W. 엘킨스 컬렉션(1936)

서양 미술사에서 중요한 위치를 차지하며 현대미술의 아버지로도 불리는 세잔은 1839년 남프랑스 엑상프로방스에서 태어났다. 은행의 공동 창업자였던 아버지 덕분에 그는 경제적인 어려움 없이 예술에 몰두할 수 있었다. 그는 정물화, 초상화, 풍경화 등 다양한 장르를 고루 다뤘으며, 특히 정물화에 있어서는 회화사의 상징적인 지점으로 자주 거론된다. 미술사에서는 세상을 바꾼 3가지 사과로 아담과 이브의 사과, 뉴턴의 사과, 그리고 세잔의 사과를 언급하곤 한다.

세잔은 인상주의 화가들과 함께 지내긴 했지만, 인상주의의 한계를 느꼈다. 인상주의자들은 색채를 해방했지만, 사물의 형태는 소홀히 한다고 생각했기 때문이다. 색채와 형태의 연구에 몰두하며 수없이 그렸던 그의 사과 정물은 전통적인 원근법이 적용되지 않은 불안정한 형태를 보인다. 세잔의 회화가 위대하게 평가받는 이유이기도 하다. 인간의 시각은 카메라의 시각과 달리 정확한 원근법의 각도로 대상을 바라보지 않는다. 그는 계속해서 움직이는 시각에 따라 오른쪽, 왼쪽, 위, 아래의 다양한 각도를 한 화면에 동시에 담으려 했다. 그는 사과와 오렌지를 수년간 반복해 그리며 색채와 형태의 관계를 실험했다고 한다.

그는 한 점의 정물화를 완성하기 위해 수십, 수백 번 붓질을 반복했고, 초상화를 위해서는 모델을 수백 번 앉혔다. 그의 작업실에선 "사과처럼 움직이지 마라."라는 말이 끊임없이 반복되었다고 한다. 모델로 참여했던 미술상 볼라르는, 세잔의 작업이 얼마나 느리고 고통스러운 과정이었는지 직접 경험한 사람만이 이해할 수 있다고 회고했다.

또한, 세잔은 자연을 바라보며 그 안에서 단순한 기하 형태를 읽어내려 했다. 사물의 복잡한 외형보다는 구와 원뿔, 원기둥처럼 본질적인 구조를 포착하는 데 몰두했고, 그렇게 축적된 그의 관찰과 실험은 회화의 새로운 방향을 제시하는 계기가 되었다. 그의 작업은 이후 피카소와 브라크에게는 입체파로, 마티스에게는 색채 중심의 야수파로, 칸딘스키와 몬드리안에게는 추상 회화에 영향을 미쳤다. 세잔은 르네상스 이후 이어져 온 원근법과 형태의 규율에서 벗어나, 회화가 새로운 시각 언어를 모색할 수 있도록 물꼬를 텄다. 훗날 피카소는 세잔을 유일한 스승이자 현대미술의 아버지 같은 존재로 여겼다.

1882년부터 세잔은 조형의 가장 복잡한 주제로 자신의 고향인 엑상프로방스의 생 빅투아르 산을 30점이 넘도록 계속해서 그리며 색채와 형태를 탐구했다. 여기서도 그는 다양한 시점으로 산을 관찰했고, 자연을 구성하는 형태적인 측면과 색채적인 속성을 동시에 극대화했다. 그는 색을 "우리 뇌와 우주가 만나는 곳"이라고 표

현했다. 자연을 있는 그대로 재현하는 것이 아니라 주체, 즉 화가의 눈으로 바라보는 대상에 대해 끊임없이 고민했던 것이다. 생 빅투아루 산을 그리고 또 그렸던 그는 폭풍 속에서 야외 작업을 하던 중 쓰러졌고, 이튿날에도 다시 그림을 그리러 나갔다가 폐렴으로 쓰러져 결국 생을 마감했다고 한다.

Interpretive/Decisional:

실패한 화가. 그의 어린 시절 친구였던 작가 에밀 졸라가 쓴 소설에는 실패한 천재 화가가 등장한다. 사람들은, 그리고 세잔 본인조차 그 인물에서 자신을 떠올렸다. 오랜 시간 친구였던 그들은 그 이후로 더는 만나지 않았다. 무능했고, 실패했고, 느렸던 화가. 사과 하나를 100번 넘게 그리고, 같은 산을 30번 넘게 그리고 또 그렸던 화가. 세잔은 결국 회화의 흐름을 바꾼 현대 회화의 아버지가 되었지만, 그의 삶은 결코 순탄하지 않았다. 어쩌면 그의 미련함이 그를 생 빅투아르 산꼭대기까지 올려놓은 건지도 모르겠다. 세잔은 홀로 우뚝 솟아 있는 산을 자기 자신처럼 느꼈다.

처음에는 원근법에 따라 사실적으로 그렸지만, 점점 그의 붓질은 형태를 지우고, 색채를 흩뜨리기 시작했다. 그는 스스로를 리얼리즘 작가라 말하며, 끊임없이 주체의 지각에 대해 고민하고 연구했다. 형태론적 분석과 의미론적 접근을 모두 포함할 수 있는 작가는 세잔이 유일하다고 한다.

프랑스 철학자 메를로 퐁티는 세잔의 색채를 공간성, 내용성, 다양성, 역동성으로 설명하며, 그의 회화를 '존재가 나타나는 방식'의 예로 보았다. 세잔은 단일한 윤곽선 대신 색과 중첩된 선을 통해 대상을 표현했고, 이는 관람자의 감각 속에서 형태가 점차 구성되는 지각의 과정을 반영한다. 시선은 화면을 따라 이동하며 혼돈 속에서 질서를 찾아낸다. 세잔은 자연에서 자신이 느낀 감각적 경험이 회화를 통해 관람자에게도 전달되길 바랐다.

세잔의 그림을 보고 또 본다. 이 각도에서, 저 각도에서, 눈을 깜빡거리면서 색과 형태를 다시 본다. 푸른 산은 저 멀리 아득하고, 그 안에는 공간이 있다. 세잔의 그림 속에는 공간이 있고, 그 공간에는 공기가 있다. 오랜 시간을 천천히, 느리게 그러나 계속해서 붓을 들고 또 들었던 세잔은 실패한 천재가 아니라, 오랜 집념으로 미술사의 흐름을 바꾸어 놓은 분명 성공한, 천재 예술가다.

에필로그

『어린 왕자』에 나오는 주옥같은 통찰 중, 길들여진다는 것에 대한 이야기가 있다. 사막에서 여우를 만난 어린 왕자는 여우에게 길들여진다는, 곧 관계를 맺는다는 것에 대해 배우게 된다. 많고 많은 남자아이 중 하나, 많고 많은 여우 중 하나였던 그들은 서로에게 단 하나뿐인 존재가 되는데, 길들인다는 것은 어떻게 하는 거냐고 어린 왕자가 물었을 때 여우는 이렇게 이야기한다.

> "인내심이 필요해. 우선 내게서 좀 떨어져서 저쪽 풀밭에 앉으렴. 내가 살짝 곁눈질로 널 바라볼 거야. 그래도 날마다 내게 조금씩 더 가까이 와서 앉아."
> – 생텍쥐페리, 『어린 왕자』 중에서

그렇게 매일매일, 이왕이면 같은 시간에 조금씩 더 가까이 오라고. 서로에게 길들여지기 위해서는 시간과 인내심이 필요하다는

이야기를 해준다. 내가 누군가에게, 무언가에 들였던 시간은 무엇이 있을까. 나만의 장미, 나만의 여우는 누구일까? 또 무엇일까? 수많은 책 중 나와 관계 맺은 책 1권은? 수많은 그림 중 나와 관계 맺은 그림 1점은? 그리고 내가 소중하게 생각하는 일상의 한 부분은 어떨까?

세상에는 좋은 정보도, 좋은 프로그램도 참 많다. 요즘에는 인터넷을 조금만 뒤져봐도 거저 주는 정보들이 정말 많은데, 문제는 많은 것들이 그냥 스쳐 지나간다는 것에 있다. 부자 되는 방법도, 공부하는 방법도, 운동하는 방법도 우리는 사실 이미 알고 있다. 그런데 우리는 왜 늘 헛헛한 걸까? 늘 관계에 목마르고, 사랑에 목마르고, 살은 안 빠지고, 돈은 없고, 아무리 배워도 아는 것이 하나도 없는 것 같고, 아무것도 내 것이 아닌 것 같은 그런 느낌이 왜 드는 걸까.

올리버 버크만 *Oliver Burkeman* 이라는 영국의 기자는 시간에 대한 칼럼들을 모은 『4000주』라는 책을 펴냈다. 이 책에는 이런 이야기가 나온다. 해외여행이라도 가면 미술관을 가는데, 보통 사람들은 가능한 한 많이 보기를 원한다. 그러다 보니 가능한 빠른 시간 안에 미술관을 주파하며 유명 작품들은 스치듯 보고 일단 인증사진 찍고, 도슨트를 들어도 '오오, 그렇구나.' 하고는 곧잘 잊어버리곤 한다(제가 그렇습니다만).

그런데 하버드대의 제니퍼 로버츠 *Jennifer Roberts* 미술사 교수는

학생들에게 지역 박물관에서 한 작품을 선택해 3시간 동안 감상하라는 과제를 내는 것으로 유명하다고 한다. 이 시간 동안은 잠시 화장실을 다녀오는 것 외에는 핸드폰을 확인하거나 다른 활동을 하는 것은 절대 허용되지 않는다. 이 과제를 직접 체험한 버크만은 처음 40분 동안은 '내가 왜 여기에 와 있는 걸까?' 하는 당혹감을 느꼈고, 점점 화가 치밀어오다가 피로에 휩싸이는 등 감정의 변화를 겪는다. 하지만 약 80분 정도가 지나면서부터 변화가 일어나기 시작했다. 어느 순간 불편함이 사라지고 작품 속 세 남자의 슬픔과 경계심이 섬세하게 보이기 시작했다는 것이다.

3시간 동안 한 작품을 바라보는 일은 생각만 해도 진짜 몸이 마구 뒤틀릴 것만 같다. 몇 시간 동안 한 작품만을 뚫어져라 바라보지는 못하겠지만, 일상에서 또 관계 속에서 생겨날 수밖에 없는, 예민하고 거칠어지는 마음들 그렇게 켜켜이 쌓여만 가는 우울과 부정의 마음들을, 예술을 매개로 만나고 소통하다 보면 눈 샤워, 마음 샤워가 될 수 있을지 모르겠다. 새로운 관점들을 배워가는 배움의 즐거움은 덤으로 얻는 거다.

모든 이의 현실이 항상 암울한 것은 아니라고 해도, 예술은 때때로 어둡고 고통스러운 현실 속에서 우리에게 희망을 상상하는 길을 열어준다. 불만족스러운 현실에 갇혀 지쳐갈 때, 잠시 그 현실을 벗어나 더 나은 세상을 꿈꾸게 하는 힘을 주기도 한다. 현실을 뛰어넘어 우리가 꿈꾸는 이상적인 세계로 나아갈 수 있는 상상력과 자

신감을 심어주고, 우리가 꿈꾸던 그 세계가 바로 내 발 아래 현실이 될지도 모른다는 작은 용기를 준다. 그런 작은 용기들이 모여 자연스럽게 자신의 관점이 변하고, 자신의 그릇이 넓어지며 그렇게 깊고, 넓게 성장해 가는 삶이 될 수 있었으면 좋겠다고 생각한다.

> 예술을 통해 삶을 용서하고, 예술을 통해 삶을 사랑하고, 예술을 통해 삶 속에서 노는 법을 나는 지금 배워가는 중이다.

사람을 통해 펼쳐지는 예술, 보이며 또 보이지 않는 그 세상을 즐겁게, 또 때로는 진지하게 여행하며 살아가기를 '함께' 꿈꾼다.

브리엘 아트노트 Mini

Brielle Art Note mini

이 페이지는 감상에서 사색, 실천으로 확장하는 'ORID 기반 아트퍼실리테이션 감상' 샘플노트입니다. 작품을 보고, 관찰하고, 감정과 생각을 가볍게 떠올려보세요.

* 감상은 언제나 계속됩니다. 지금의 당신 생각을 적어도 좋고, 나중에 다시 돌아와도 괜찮습니다.

1

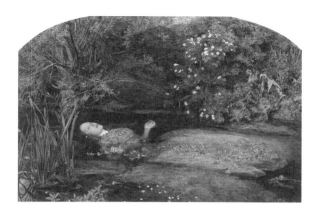

Q Objective(객관적인 사실 관찰 노트): 눈에 보이는 사실적인 측면을 관찰해보세요. 무엇이 먼저 보이나요? 어떤 색이 눈에 띄나요? 어떤 요소들이 있나요?

A 내가 가장 먼저 본 것:

반복되거나 강조되어 보이는 요소:

형태, 색, 구도 중 가장 눈에 띄는 것은?

Q Reflective(감정적 반응/ 감각적 연상): 작품을 보았을 때 떠오른 감정, 기억, 감각을 노트해보세요. 이 장면은 당신에게 어떤 느낌을 주었나요?

A 떠오른 감정 키워드(예: 불안, 고요, 쓸쓸함, 안도감 등):

이 그림을 보고 떠오른 나만의 기억이 있다면?

이 그림의 분위기를 한 문장으로 표현해 본다면?

작품 노트 **간단한 정보 정리**

작가:

작품명:

제작년도:

내가 알게 된 흥미로운 사실 1가지

작품 감상하러 가기 felixgonzalez-torresfoundation.org

Q Objective(객관적인 사실 관찰 노트): 작품 하나를 선택해 눈에 보이는 사실적인 측면을 관찰해보세요. 무엇이 먼저 보이나요? 어떤 색이 눈에 띄나요? 어떤 요소들이 있나요?

A 내가 가장 먼저 본 것:

반복되거나 강조되어 보이는 요소:

형태, 색, 구도 중 가장 눈에 띄는 것은?

브리헬 아트 노트 Mimi

Q Reflective(감정적 반응/ 감각적 연상): 작품을 보았을 때 떠오른 감정, 기억, 감각을 노트해보세요. 이 장면은 당신에게 어떤 느낌을 주었나요?

A 떠오른 감정 키워드(예: 낯섦, 반복, 의아함, 반짝임 등):

이 그림을 보고 떠오른 나만의 기억이 있다면?

이 그림의 분위기를 한 문장으로 표현해 본다면?

| 작품 노트 | 간단한 정보 정리 |

작가:

작품명:

제작년도:

내가 알게 된 흥미로운 사실 1가지

3. 나만의 아트노트

 지금 당신에게 말을 걸어오는 한 작품을 골라보세요. 전시에서 보았던 작품도 좋고, 책, 웹에서 본 이미지도 괜찮습니다. 마음에 남은 이미지를 직접 그려도, 내가 찍은 사진을 인쇄해서 붙여도 좋아요. 당신만의 아트 노트를 이곳에 남겨보세요.

Q Objective(객관적인 사실 관찰 노트): 작품 하나를 선택해 눈에 보이는 사실적인 측면을 관찰해보세요. 무엇이 먼저 보이나요? 어떤 색이 눈에 띄나요? 어떤 요소들이 있나요?

A 내가 가장 먼저 본 것:

반복되거나 강조되어 보이는 요소:

형태, 색, 구도 중 가장 눈에 띄는 것은?

Reflective(감정적 반응/ 감각적 연상): 작품을 보았을 때 떠오른 감정, 기억, 감각을 노트해보세요. 이 장면은 당신에게 어떤 느낌을 주었나요?

A

떠오른 감정 키워드:

이 그림을 보고 떠오른 나만의 기억이 있다면?

이 그림의 분위기를 한 문장으로 표현해 본다면?

| 작품 노트 | 간단한 정보 정리 |

작가:

작품명:

제작년도:

내가 알게 된 흥미로운 사실 1가지

브리엘 아트노트 Mini

이 노트는 ORID 기반 퍼실리테이션 구조를 바탕으로, 브리엘 아트랩스에서 감상자 중심으로 재구성한 감상 시스템입니다. 본 노트의 구성 및 디자인은 창작물로서 보호되며, 무단 복제, 수정 및 상업적 활용을 금합니다.

Designed & Written by Ayla J. Lim

참고문헌

도서

- 그레이슨 페리, 정지인 역, 『미술관에 가면 머리가 하얘지는 사람들을 위한 동시대 미술 안내서』(원더박스, 2019)
- 김려원, 『미켈란젤로 부오나로티』(감성기록, 2020)
- 김영숙, 『연표로 보는 서양 미술사』(현암사, 2021)
- 김지은, 『예술가의 방』(서해문집, 2008)
- 데즈먼드 모리스, 『초현실주의자들의 은밀한 매력』(을유문화사, 2021)
- 노성두, 『10대를 위한 서양미술사』(다른, 2016)
- 린다 노클린, 이주은 역, 『왜 위대한 여성 미술가는 없었는가?』(50주년 에디션, 아트북스, 2021)
- 로베르타 골린코프, 캐시 허시-파섹, 김선아 역, 『최고의 교육』(예문아카이브, 2018)
- 리처드 오스본, 신성림 역 『미술사 아는 척하기』(팬덤북스, 2017)
- 매슈 애프런, 김정은 역, 『마르셀 뒤샹: The Essential Duchamp』, (현

실문화연구·필라델피아 미술관 출판부, 2018)

- 모리스 메를로-퐁티, 김정아 역, 『눈과 마음: 메를로-퐁티의 회화론』 (마음산책, 2008)

- 박정자, 『시뮬라크르의 시대』(기파랑, 2019)

- 서정욱, 『1일 1미술 1교양』(큐리어스, 2020)

- 안휘경, 제시카 체라시, 『현대미술은 처음인데요』(행성B잎새, 2017)

- 에른스트 H. 곰브리치, 『서양미술사』(예경, 2013)

- 올리버 버크먼 저, 이윤진 역 『4000주』(21세기북스, 2022)

- 윌 곰퍼츠, 김세진 역, 『발칙한 현대미술사』(알에이치코리아, 2014)

- 윌리엄 셰익스피어, 신동운 역, 『햄릿』(스타북스, 2020)

- 이유리, 『캔버스를 찢고 나온 여자들』(한겨레출판, 2020)

- 이은화, 『요즘 어른을 위한 최소한의 미술 100』(빅피시, 2024)

- 이주헌, 『지식의 미술관』(아트북스, 2009)

- 이준형, 『세상 인문학적인 미술사』(날리지, 2023)

- 이진숙, 『위대한 고독의 순간들』(돌베개, 2021)

- 임근혜, 『창조의 제국(영국 현대미술의 센세이션)』(지안, 2009)

- 장대익, 『공감의 반경』(바다출판사, 2022)

- 전영백, 『세잔의 사과(현대사상가들의 세잔읽기)』(한길사, 2021)

- 존 버거, 최민 역, 『다른 방식으로 보기』(열화당, 2012)

- 채홍미 & 주현미, 『소통을 디자인하는 리더, 퍼실리테이터』(아이앤유, 2012)

- 캘리 그로비에. 윤승희 역, 『세계 100대 작품으로 만나는 현대미술 강의』(생각의 길, 2017)

논문

- 김모래. 『페터 파울 루벤스(1577-1640)의 <마리 드 메디치 연작> 연구: 연작에 나타난 정치적 함의를 중심으로』. 이화여자대학교 대학원 석사학위논문, 2013
- 김연정. 『몬드리안과 말레비치의 회화에 담긴 조형성 비교 연구』. 충북대학교 교육대학원 석사학위논문, 2009
- 김지소. 『루이스 부르주아 작품에 나타난 양성성 연구』. 충북대학교 대학원 석사학위논문, 2021
- 노지영. 『에바 헤세(Eva Hesse) 작품에서 나타난 자아 정체성 탐구』. 이화여자대학교 대학원 석사학위논문, 2002
- 박미화. 『루이스 부르주아의 설치작품에 나타난 내러티브와 오브제의 상징성』. 경북대학교 대학원 박사학위논문, 2012
- 배삼수. 『세잔의 작품이 큐비즘에 끼친 영향 연구』. 경기대학교 조형대학원 석사학위논문, 2001
- 왕쥐란. 『에바 헤세(Eva Hesse) <벽걸이(Hang-Up)> 시리즈의 조형적

분석』. 원광대학교 대학원 박사학위논문, 2018

- 양영희. 『에바 헤세(Eva Hesse)의 오브제 해석: 주체의 파편화와 혼성 개념을 중심으로』. 홍익대학교 대학원 박사학위논문, 2005

- 이맹자. 『미켈란젤로의 생애와 작품변천에 관한 고찰』. 대구대학교 대학원 석사학위논문, 2005

- 이시은. 『에바 헤세(Eva Hesse) 부조리 이미지 연구』. 홍익대학교 대학원 석사학위논문, 2005

- 장지영. 『펠릭스 곤잘레스-토레스의 작품에 나타난 오브제의 반복성 연구: '더블'과 '공유'의 개념을 중심으로』. 홍익대학교 대학원 석사학위논문, 2014

- 정원. 「근대 초 네덜란드의 인쇄술과 미술의 융합: 루벤스와 보르흐트의 사례」. 『디지털융복합연구』, 제18권 제5호, 2020

- 정지윤. 『신비주의를 통해 본 말레비치의 작품』. 이화여자대학교 대학원 석사학위논문, 2000

- 주혜진. 『미술비평을 통한 앙리 루소(Henri Rousseau)의 작품 연구: 1886-1910년 Salon des Indépendants 출품작을 중심으로』. 계명대학교 대학원 박사학위논문, 2018

- 홍옥진. 『메를로-퐁티의 존재론적 회화론: 존재의 현상과 근원에 대한 표현으로서 회화』. 서울대학교 대학원 박사학위논문, 2018

웹사이트(접속일: 2025년 4월 6일 기준)

- ArtArt.today - "소중한 사랑의 순간을 영원처럼 간직하다, 펠릭스 곤잘레스-토레스"
- eDaily(이데일리) - "[이주헌의 혁신@미술] ⑯ 공장식 공방서 생산→홍보→영업… 'CEO 화가' 루벤스"
- Herald Economy(헤럴드경제) - "이 '사과' 때문에 세상이 뒤집혔다, 도대체 왜? [후암동 미술관-폴 세잔 편]"
- Goodreads - Edward Hopper, quote
- JoongAng Weekly(주간조선) - "결핍 없는 루벤스, 모범생의 그림은"
- Lightzine - "성경, 문화와 영성(11) 유딧과 홀로페르네스"
- National Gallery - "Artemisia in her own words"
- OhmyNews(오마이뉴스) - "나는 여자가 뭘 할 수 있는지 보여줄 겁니다"
- Tate - "Fountain by Marcel Duchamp"
- Wikipedia - "Artemisia Gentileschi"

참고문헌

본문 내 작품 순서 기준 미술관 및 소장처 목록

4-2 The Bruce Museum, Greenwich, Connecticut(브루스 미술관)

4-3 Underwater Sculpture(제이슨 드케리스 테일러 공식 홈페이지)

4-4 Antony Gormley Official Website(안토니 곰리 공식 홈페이지)

5-1 National Gallery in Prague(프라하 미술관)

5-2 Whitney Museum of American Art(휘트니 미술관)

5-3 Galleria dell'Accademia di Firenze(피렌체 아카데미아 미술관)

5-4 0State Tretyakov Gallery(러시아 트레티야코프)

6-1 Hilma af Klint Foundation, Stockholm(힐마아프클린트 파운데이션)

6-2 MoMA(repeated)

6-3 MoMA(repeated)

6-4 Philadelphia Museum of Art(repeated)

참고문헌

이미지 크레딧(출처 표기가 필요한 일부 이미지에 한함)

- Antony Gormley, Angel of the North 1 — © Barly., CC BY 2.0, via Wikimedia Commons
- Antony Gormley, Angel of the North 2 — © saw2th, CC BY-SA 2.0, via Wikimedia Commons
- Felix Gonzalez-Torres, Untitled(Portrait of Ross in L.A.) — © Ken Lund, CC BY-SA 2.0, via Wikimedia Commons
- Louise Bourgeois, Maman — Guggenheim Bilbao Museoa © FMGB Guggenheim Bilbao Museoa, photo by Erika Barahona Ede.(사용 허가 받음)
- Michelangelo, David — © Guillaume Piolle, via Wikimedia Commons

※ 그 외 모든 작품 이미지는 퍼블릭 도메인 자료 또는 QR코드를 통해 공식 소장처로 연결됩니다.

QR 크레딧(모든 링크 접속일: 2025년 4월 6일 기준)

- Eva Hesse, No Title, 1970, Whitney Museum of American Art
 https://whitney.org/collection/works/5551
- Felix Gonzalez-Torres Foundation. Candy Works
 https://www.felixgonzalez-torresfoundation.org/works/c/candy-works
- Jason deCaires Taylor. Underwater Sculpture - Works / Underwater
 https://underwatersculpture.com/works/underwater
- JR. Israel / Palestine 프로젝트. JR 공식 홈페이지
 https://www.jr-art.net/projects/israel-palestine
- JR. Tehachapi 프로젝트. JR 공식 홈페이지
 https://www.jr-art.net/projects/tehachapi
- Marcel Duchamp, Fountain, 1950(replica of 1917 original), Philadelphia
 Museum of Art
 https://www.philamuseum.org/collection/object/92488
- Marina Abramović, The Artist is Present, 2010, The Museum of Modern
 Art(MoMA)

참고문헌

https://www.moma.org/calendar/exhibitions/964?installation_image_index=125

- Meret Oppenheim, Object, 1936, The Museum of Modern Art(MoMA)
 https://www.moma.org/collection/works/80997
- René Magritte, The False Mirror, 1929, The Museum of Modern Art(MoMA)
 https://www.moma.org/collection/works/78938
- Sotheby's. Edward Hopper's Last Painting Takes the Stage
 https://www.sothebys.com/en/articles/edward-hoppers-last-painting-takes-the-stage